共創

WHAT'S NEXT

ミ十x30

目錄

排序為又一山人三十年工作中，他們先後走進山人生命的時序。

自由和自在為創作之基石。修行以接近自己內在的苦難、周遭的苦難、世上的苦難，為能深入觀之，終能了然。自由和自在由此修行而生。

明了苦難，方有慈悲，怨怒得以消解。我變得更自由、更輕盈，更能接近自己的、身邊的生命中的奇妙，獲得潤澤、得以復癒。

創作就是表達分享我的自由和慈悲的願望。

刷牙的時候、為菜園澆水、淋浴、洗碗時，都在播下我創作的種子。專心當下誠意做這些事時，我與內心所在深深交流、領悟，悲憫悠然而生。

我的作品是在這樣的過程中誕生、成長的。坐下來寫、唱、畫也只是傳遞的時刻而已。

我期盼自己所創作的能啟發人們接觸自己內在的苦難、世上的苦難，從而有更大的領會和慈悲，生命也就能有更大的自由和自在了。

一行禪師／

釋一行禪師

現代著名佛教禪宗僧侶、詩人、學者及和平主義者。入世佛教倡導者。一九二六年生於越南。十六歲出家，二十三歲成為臨濟禪宗第四十二代傳人。六十年代開始投身社會運動，後到美國講學，推動反戰思想，提名諾貝爾和平獎候選人。一九七三年起流亡海外，在各國弘法，後在法國南部建立禪修道場。二零零五年准予回越南弘法。曾撰寫多本著作，包括：《佛之心法》、《放下心中的牛》等。

前言

又一山人

反正都是一個借口，皆因一個理由……

借口：

我要為自己做三十年創作來個（小）總結，然後再上路。

理由：

然後想了又想，何不宏觀地看看創作村的生態，過去和現在，正在怎樣迎接明天。

三十年路途上遇過很多不同目標的創意同業，同志。

很多成功的，很多我尊重的，更有我敬佩的，一小族羣的創作理念原動力，亦有別於其他大隊中人，其堅持和執着每每在鼓勵和鞭策我自己堅守在本份上……

三年前就開始了這個構想，集合一羣志向相同的人，發一個更大的聲音和呼喚，於是 what's next 30×30 就慢慢推進。

多謝三十單位（共三十二人）共同參與和支持，

這橫跨四個世代的族羣，對我行過的每一步意義重大，
包括着啟發、感動、教誨、激勵和希望。

有一點我倒為自己慶幸；
因為我好奇，因為我的廣告工作，因為運氣，
三十年來行過，飛過比很多人多的路，見過很多人、情、事……

三十年來不斷地問：
何謂創作，為何創作。

創作。是商業的手段。
創作。是歷史、文化和個人情懷。
創作。是為社會議題帶出靈感、對話、發聲……
創作。是關於人生的事情。

看着自己，沒因走到太遠，不懂路回家。
當下，我站在自己的家，自己的心田。

與大家共勉。

又一山人（黃炳培）／

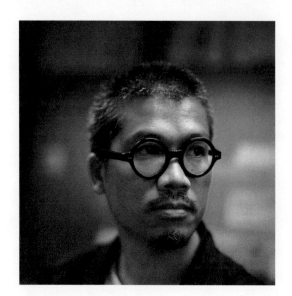

又一山人（黃炳培）

著名設計師及藝術創作人。黃氏畢業於香港工商師範學院設計應用系。曾擔任多間國際知名廣告公司的創作總監職位。五年平面設計，十五年之廣告創作生涯後，轉為電視廣告導演，成立三二一聲畫製作公司。於二零零七年成立八萬四千溝通事務所。黃氏之藝術、設計、攝影及廣告作品屢獲香港、亞洲及國際獎項逾五百多項。其藝術作品多次於香港、海外展出及獲多間國際美術館、藝術館永久收藏。又一山人亦獲二零一一香港藝術發展獎之年度最佳藝術家（視覺藝術）大獎及香港藝術館頒發之香港當代藝術獎二零一二。

除商業創作外，又一山人對攝影及藝術十分熱衷及積極，尤其專注社會狀況之題材。過去十多年間，他以《紅白藍》一系列作品積極推動正面香港精神；並得到香港本地及國際關注。二零零五年代表香港參加威尼斯藝術雙年展。

數年前開始學佛後，又一山人的創作都滲着佛家思想；並以弘法為己任，希望透過作品宣揚平等和諧，世界大同。

www.anothermountainman.com

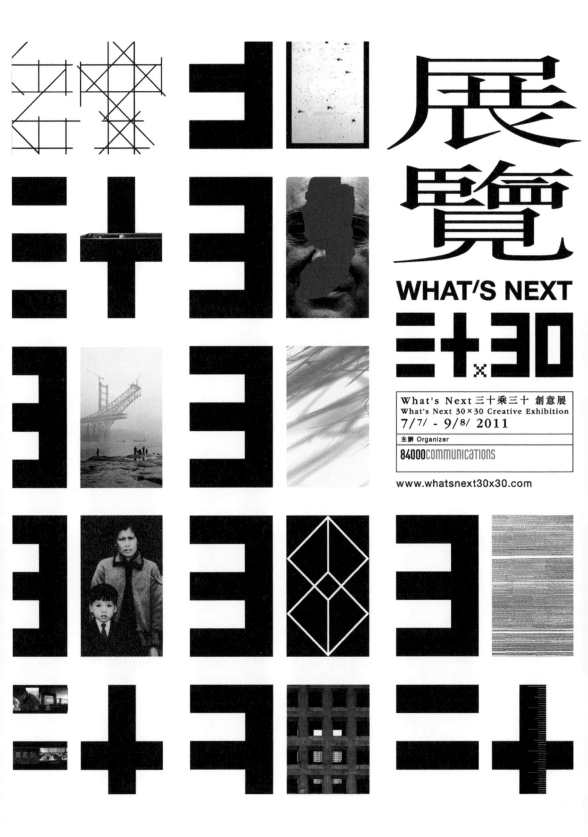

WHAT'S NEXT

展覽

What's Next 三十乘三十 創意展
What's Next 30×30 Creative Exhibition
7/7/ - 9/8/ 2011

主辦 Organizer
84000communications

www.whatsnext30x30.com

又一山人　習作

又一山人

回應 靳埭強

靳老師是我的設計恩師，也是做人、做事的；堅持、執着、探索、敢想、敢做的指標老師。師範出身的我，過去十年才實踐執教，將心血放在後學身上（心上），也都是被靳叔在創意教育界的熱情和投入，有所感染、頓悟……

靳叔由裁縫師傅轉行設計。我身為裁縫師傅的兒子，想進身時裝界，不被父親接納，而轉學平面設計，不知這是不是我們都喜歡尺的原因。我們談天、看尺、買尺（甚至有一次大家同一時間看中店中的尺，當然身為弟子的要尊讓給老師……）

若果時間可以用尺來量度，我的三十年、靳老師的四十年；可不知在刻度上要標碼甚麼才算適合？或就如靳叔所說，彼此也在豐盛上路，繼續上路……我們各自心中還有把量度自己明天的尺。

香 港 制 度

1997.

1998

回應習作／理想國

五十年在變

尺是制度　尺是標準
尺是共識　尺是認同
尺是紀錄　尺是落實　尺是見證
五十年在變
五十年可真不變？

1999

靳埭強同場展出尺之海報系列

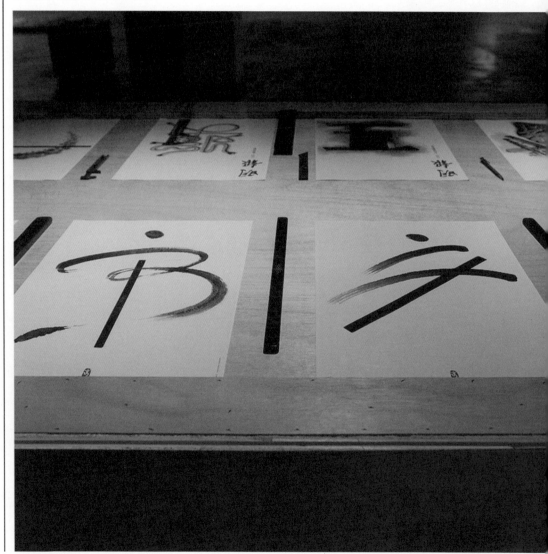

又一山人

回應　李永銓

同班同學。在理工設計夜校。

同居。在大嶼山合租做獨立青年。

同志。在香港大中華及亞洲不停上路三十年。

三十年還是一對好朋友，不難亦不是容易⋯⋯

請大家看《百花齊放／死亡》和《無言》這對，

就清楚知道Tommy和我千百個不同處找到一個很相似的態度：敢言。

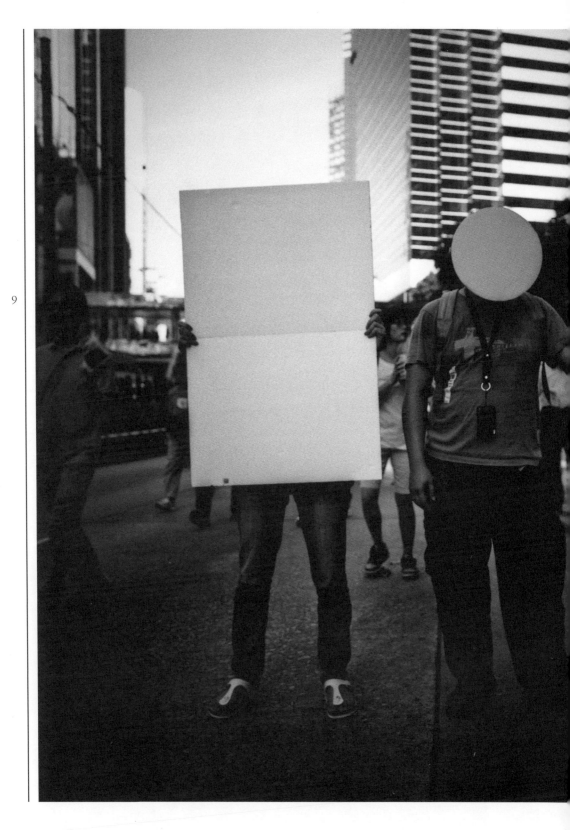

無言一

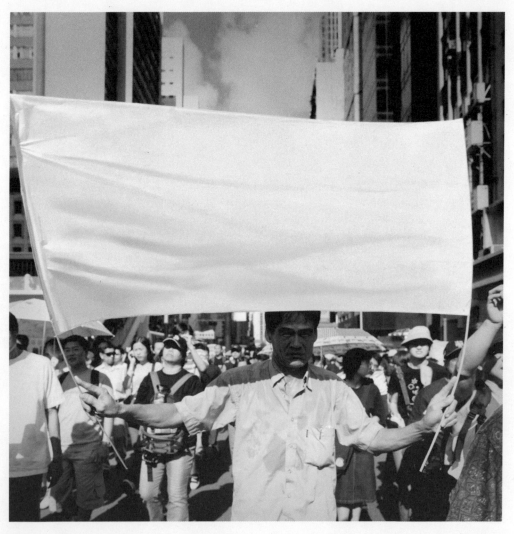

無言

口無遮攔。

你罵個體無完膚，無可救藥，罪無可赦。

迫使面目無光。

換來無名火起。

反指你目中無人，語無倫次。

默默無言不是啞口無言，

狂言可能是妄為，

無言一定不是無為。

有時，

萬籟無聲，事情反會無所遁形。

無言一（標題口號文字經過電腦後期褪掉）

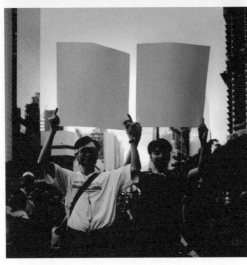
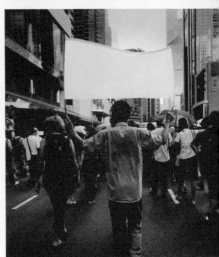

又一山人

回應　朱銘

第一次接觸朱老師是八十年代初在他香港個展中，並為他做了張（不甚到位的）宣傳海報。

以後跟他見過幾次，到過他家和他博物館，他永遠給我的印象是個隨和的爺爺，熱愛生命，熱愛創作。

昨年（二零一零年）底在北京個展並發表新作《囚》一系列概念性之新作，直指人性、社會⋯⋯等等話題根在。他還拍了我肩膊，笑着說：「今天我很興奮，因為我還看見自己在突破⋯⋯」一個國際大師，年屆七十三，還對自己有要求，對人生和社會之關注。這個我是上了一課⋯⋯

沿着《囚》，《立方體》亦是從人文、自然科學出發，帶出人類精神面貌，本人十分欣賞。

我的《無網之災》也是同一個理念，一個過分發展和回歸基本的提問。

無網之災

背景

無網之事

你的創作

假想無網

如對任何資料，請聯絡我們

中文　　*ENG*

無網之災

一零年四月十五日晚，完了英國曼徹斯特攝影展的開幕禮，看過新聞，改坐清晨五時火車到倫敦火車站，分秒必爭，以為保障飛倫敦的航道空氣清晰安全狀況；徒然……火車站已發放訊息，倫敦機場國際航線已全部停飛……之後一天復一天，望天打卦，全球數以千萬計人因冰島火山灰之天災滯留不能上路（上飛）。

這六天倫敦經驗，給我上了課生活體驗營，切切實實學了個課題：人生無常。每天坐在朋友 studio，靠着 laptop 上網與香港聯絡溝通、工作、check 機場情況。心裏沒有埋怨老天爺，想得多了，只覺得我們的科學文明發展，已走上一條不歸之路。不久前（大約一個世紀），我們才剛有汽車代馬，然後飛機民航（也只是半個世紀）之便捷，將人之距離和時間的概念重新定義，這次突然而來的大自然現象，只令我感嘆我們一直向前、文明、方便、享受之餘，有否一種適應之能力，一個人基本之生存活着的思維。講得再遠，我們減排碳救救地球之環保使命，科學家提出，減少飛行（以至停止飛行）之看法，除了既得利益者航運老闆不能接受外，大眾其實

又怎能適應返回當日的節奏和生活意識呢？想了又想，如果一天我面前這電子網絡像今日飛機航道出現問題，那情況會是怎樣；回到貼郵票書信往來，到圖書館找資料，或者用飛鴿將資料送到他方的她！

不歸。科技和文明將人的生活、價值觀帶上不歸路上，一往直前，前往光芒的未知未來，又可能直往谷底十八層無間道裏去。科幻小說、社會學者先知一早已預言，說人類發明了機械人，到了一天終於被智慧等同或高於人類的它們所操控支配。

坦白說，今天的電腦網絡，不就是在左右我們，支配着我們的意識形態。

趁這一刻電腦屏幕也未顯示出了問題符號前，請你寫下你的想像，甚麼是無網之災；失去戀人，沒了唯一的溝通方法，最後足不出室，聾了，啞了。又或者像英國那大學女生上了酗網癮而不能自救。請共同幻想這天的到來，一同編寫這個電影腳本。一句警世的，一句爛 gag 爆笑的，一段動容的，一則荒謬的。甚至你認為，無網不災。

WITHOUT NET

🏠 *Malaysia* ⏰ 2011-04-28 05:26:33 🔗 link to this comment

There is no internet today... 发生无网之灾当天应该像个台风天，打八号风球那只。被困在家的人出不来，工作瘫痪，各大城市顿时终于静止。二十一世纪网路发达，但世界在缩小，世界不再像想象中的大。资讯垃圾；刺激消费广告像山洪海啸不断涌进生活中。却找不到开/关 到了必须放弃这一切的那一天，方能落个清净。即；拿得起就放的下。进入新的意识形态就像搬新家一样，生活都需要重新适应，买新的家具，重新设计摆设。所以"无网之灾"就算是场灾难也是个有意义的灾难。XX

004 張勃星

🏠 *Malaysia* ⏰ 2011-04-28 04:55:59 🔗 link to this comment

少了網絡，很多人坐在電腦前崩潰大喊，露出不耐煩的表情，對一片空白的browser恨之入骨。一些日子以後，大家逐漸習慣沒有網絡的日子。大家發現原來我們的世界少了網絡未必需要去跳�253。大家如常下樓買午餐，望著街角嬉戲的中學生發呆，打開電視問母親昨晚連續劇的大結局是喜是悲。我們一樣呼吸新鮮或渾濁的空氣，不同的是我們將選擇出走。特地架一小時車程探望舊友而非上Facebook聯絡；用回舊款菲林相機記錄生活，并將一幅幅相片不規則地貼在書桌前；在陽臺研究雨後的彩虹究竟有沒有七種顏色，然後用信紙寫下答案寄給遙遠的情人，信裡還附上一張親手製作的小卡片。貼上郵票以後，開開心心地走路到郵局寄信。途中街坊露出和善的笑容，開玩笑的說："唉，好久沒看到你出街啦。" 可能也會試圖打開電腦嘗試網線恢復了沒有，但終究出現空白一片，也沒有很憤怒，一切隨遇而安。後來3年未聯絡的中學死黨突然call你，約你一起到某個遠方旅行，你開始嗅到洋茉莉的香味，然後爽脆地答應。讓每一次醒來都是一趟有質感的旅程。沒有網絡，我們能更真實地貼近生活，包括親人和朋友。

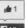

003 HxH

🏠 *Hong Kong* ⏰ 2011-04-20 17:26:15 🔗 link to this comment

在 NZ 過了一星期近乎沒有 internet 的生活，感覺好像被釋放了。

又一山人

回應 山本耀司

打從二十來歲起，每季都看他的衣服，穿他的衣服。

二十多年來，買過他的衣服仍是好好放在衣櫃裏（一件都不能少⋯⋯）。

這是我成長的一部分。

直至今年（二零一一年）才認識他本人，跟他閒談了半天。

沒覺他有半點架子，感動我的是今天的他仍想繼續做創作去感動人，去為地球人做點事⋯⋯

相對他最新面世的自傳式新書做了「他們是這樣報導的⋯⋯」

想探討的是如實和真相的問題。

當天是這樣報導的 \01\07\1997

中國・人民日報
香港・南華早報
香港・蘋果日報

紀實

相對是：非紀實

真相是：沒有絕對的紀實

事實　有時擺在眼前

事實　有時可製造出來

眼前一片空白……

我還可記得當天的事實？

我還可記得當天

他們怎樣記載下來？

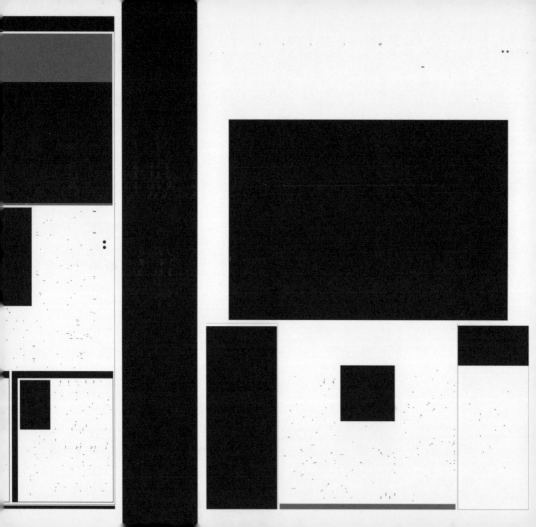

又一山人

十多年來，每次遇見 Asaba san，我都會用日式九十度鞠躬向他點頭，不是為入鄉隨俗禮儀，因為我是真的十二分尊敬他。他是我認識的設計師中，英雄中的英雄，他既理性亦感性、他傳統亦當代、他既嚴肅亦好玩、他既宏觀亦微觀，他是我追隨學習的指標⋯⋯

學他的毅力決心、堅持，對文化、歷史的關注，對設計價值的追求和探索，遊走商業、個人和理想之間⋯⋯

相信不用多介紹，淺葉克己老師今次帶來的漢文字創作系列，示範一個東方視覺創作人的定位、追求和價值觀所在。

回應這位乒乓高手，是一張乒乓球枱，一張兩倍長的球枱，就像 Asaba san 走過來的路，比你我長得多、遠得多、刻苦得多⋯⋯

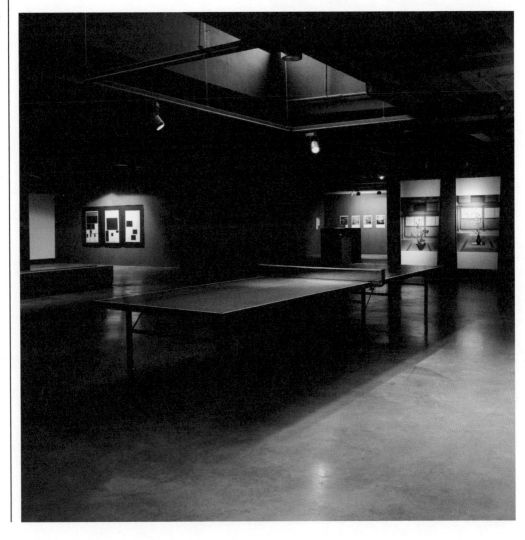

人生，有如一場乒乓球賽。

聽了淺葉克己老師一次演講這樣說：

「人生，有如一場乒乓球賽。

球過來，你就推過去。

球又再過來，你又再推回去⋯⋯」

很深刻的記在心裏。

人生無常，世間無常之事接二連三，冰島火山爆發，不同國家之地震和日本海嘯。

當大家認定了球賽的規則時，突然發現被改加了一倍難度，你可還落場應戰這場遊戲嗎？

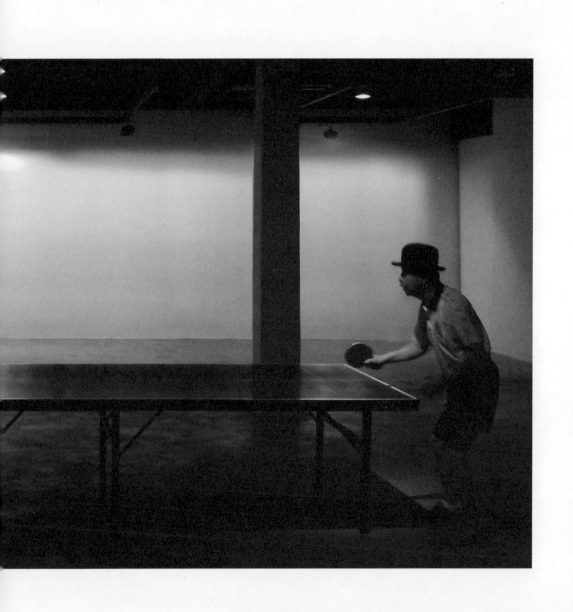

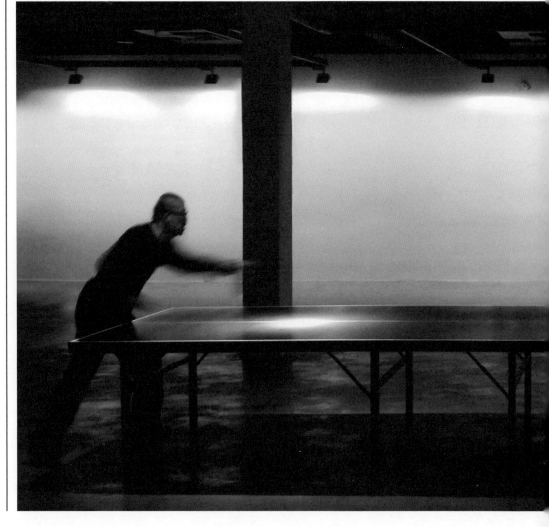

又一山人

回應 中島英樹

如果原研哉是生活哲學家，

那，中島英樹就是文藝詩人哲者。

欣賞閱讀中島的作品跟他對話的感性，帶點抽象迷離，

但你一再看，一再細心聆聽，

總會被他帶進一個境界，一個思維。

這個是我十分享受的。

他和我今次展出都是同一個着眼點，

佛家說的因緣和合，

每個人的組成，

都基於身歷的所有的人、情、事。

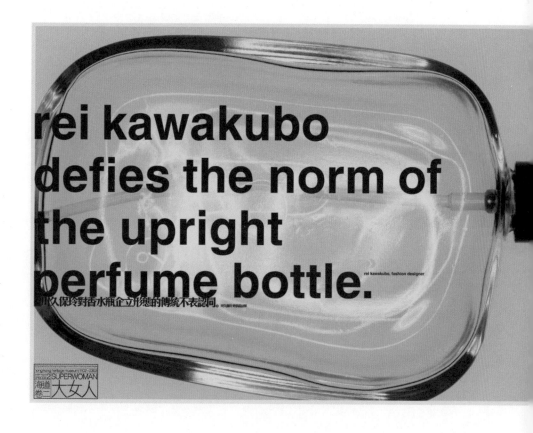

rei kawakubo defies the norm of the upright perfume bottle.

rei kawakubo, fashion designer

川久保玲對香水瓶企立形態的傳統不表認同。

大女人

做了五十年人，影響我很多很多的莫過於這四個偉大女人。

德蘭修女：義無反顧的付出　至死不渝的摯情

張愛玲：字裏行間閱透世間人情事

川久保玲：在盲從的世代一份勇於求異的態度

母親林根：無量的愛　無止的關懷

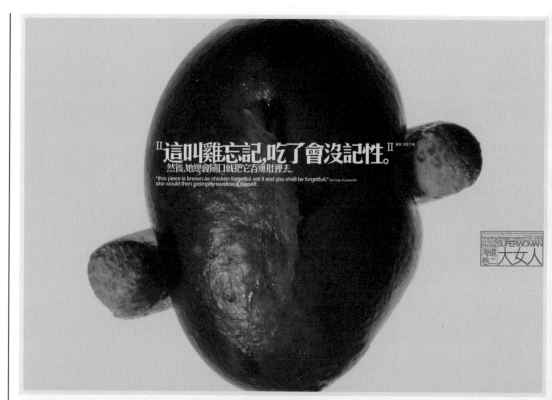

Ⅱ這叫雞忘記,吃了會沒記性。Ⅱ 林限 家庭主婦

然後,她總會隨口就把它吞進肚裡去。

"this piece is known as chicken forgetful, eat it and you shall be forgetfull." lam han, housewife
she would then promptly swallow it, herself.

hong kong heritage museum 11.02-03.03
EPISODE 2 SUPERWOMAN
海道 卷二 大女人

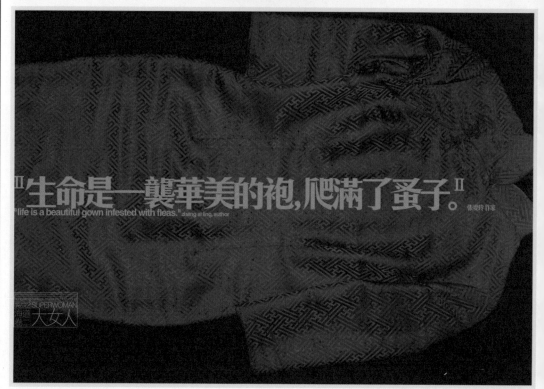

Ⅱ生命是一襲華美的袍,爬滿了蚤子。Ⅱ 張愛玲 作家

"life is a beautiful gown infested with fleas." zhang ai ling, author

EPISODE 2 SUPERWOMAN
海道 卷二 大女人

jointly presented by the hong kong heritage museum & the hong kong poster league

hong kong heritage museum 1102-0303

poster league 2
EPISODE 2 | SUPERWOMAN

海道
卷二 | 大女人

"yesterday is g
tomorrow has
昨日巳是過去，明天還未有到來，我們祇得今天，就讓我們開始吧。" 德蘭修女
we have only t
let us begin." moth

又一山人

回應 李家昇 + 黃楚喬

我曾找他們為我的廣告拍照，

他們曾為我在港、加做了幾次展覽，包括一次爛尾的《爛尾》展。

和他們相交是一種神交……

他們的內心世界和對外交流自有一種不同的方式。

既投入且抽離，對人如是，對世情如是。

我們三人做的都是跟時間和生命有關的……

神畫

看見光，相信有神。

看見大地，相信時間；昨天今天明天。

看見風動，相信呼吸和生命。

看見哀樂喜怒，相信心靈之溝通。

相信生命是美麗，看見前面一道光。

我看見，所以我相信。

我相信，因此我看見。

又一山人

回應 陳幼堅

他曾經是我的設計指標。

他曾經一餐飯介紹了我三次，這是做地鐵廣告的 Stanley Wong，當頭棒喝，立刻辭退這個客戶，另找新方向。

他曾經用了百多張我的照片，做他的空間創意項目。

我們曾經共事，合作無間。

人大了，成功了，談分享，談搭橋的學問。

我也為他高興找到自在心情的狀態。

我們生活裏，社會中，着實有很多很多的人和事，需要並等配搭和梳理。

然後，明天會更好。

敦煌再上路

曾幾何時，
這是一個興盛的地方，
曾幾何時，
這是東西交會的地方
經濟的、文化的、宗教的……

時至今天，
這是一個待再發展的地方。

時至今天，
這是一個被邊緣的文化寶藏。

當日為世界搭橋的地方，
今天正為自身重新搭橋再上路。

又一山人

回應　王序

王大哥哈哈兩聲招牌大笑，凸顯他底豪情，快人快事的大將風。我常尊敬地笑着跟人介紹他，「這是王序，我們中國設計師中的大哥、教父……」真的，他能成為我心目中的大哥，主要是他從來都走在自己的前面*，不過時、不停步……

是次對話中，能真正了解箇中原因……「壓力是一個無形的推動力，意思是：你看到這個便要表現得更加好，在這個專業，準確度上要更加好……」

正面面對壓力擁抱壓力，這才是高境界。王序又說：「因為我們都明白到如何繼續下去，要保持這種所謂的"update"，很自然就會有壓力。每天的思考也是圍繞這些內容，如何解決這些問題。」

王序是次從女兒設計的戒指出發，探索比例大小的問題。以凡非凡，尋常的一棵松、一條船、一片海，想大家想想觀點與角度的問題……這是觀念的意識形態，也不就是凡事皆可能的某種聯想。

*
關於《走在自己前面》請看 Yasmin Ahmad 部分。

凡非凡

回應習作／理想國

他看。海市蜃樓。
你看。汪洋綠洲。
我看。人間淨土。

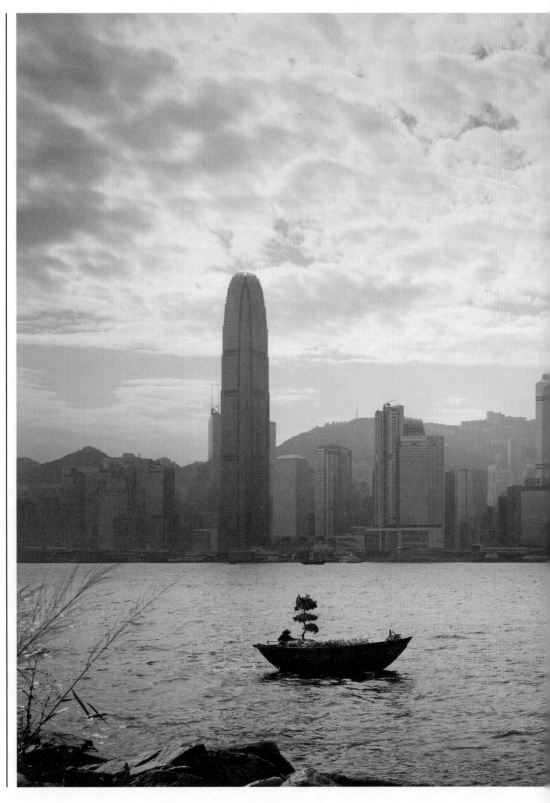

/ARTIST STATEMENT

入、批肘、摄位、推撞⋯
尖、插队，无处不在。
站、戏院、市场，
至不用先人一步的场合。
城市、大城市⋯
怪不怪，或已转成为理所当然
民生生态。

不止是原则的问题。
是尊重的问题。

不止是自我中心的问题。
是目中无人的问题。排他的问题。

不止是生活秩序的问题。
是社会序秩的问题。

不止是快慢两分钟的问题。
是国家长远、结构性的问题。

加入全国推广大队，
个公益海报创意，Youtube公益视频广告
"全民"排队中国"。
初由礼仪之邦做起。

山人 敬约/呼籲

sh and shove, jostle the way to the
nt;
owing or simply thrusting oneself in—
ting into line is a familiar sight--
erminus, cinemas, markets,
n at occasions where getting ahead is
necessary.
all towns, large metropolis....
ch abnormal behavior has become the
rm.
s a way of life.

is not a question of principles
a problem of disrespect.

is not a question of selfishness
a problem of inconsideration, alienation.

is not a question of order
a problem of lack of discipline.

is not a question of being there 2 minutes
ler
a fundamental problem undermining the
ntry's development and growth in the long run.

ne, join in a nation-wide campaign.
ign a public service poster, create a Youtube
lic service video to promote 'Queue up, China'
ss the land.
rything begins with a nation of civility.

hermountainman. An invitation/A call for action.

又一山人

回應　劉小康

和小康識於微時。大家從熱愛平面設計的小伙子成長；一路走過來，他正站立推動設計營商機構的重要位置，而我就借視覺創作平台，做我社會工作者角色。社會、系統中應有不同的單位，併合整台機器發動，這是必然和自然的。

椅子、位置、權力……一直是 Freeman 過去十多年創作的題材，也算是他自身的一個觀照吧。

《排隊中國》是藏在心中，不時隱隱刺痛我的中國狀況。究竟中國人本性喜歡爭櫈坐？或是「老奉式」排隊等櫈坐？

00357
 2013-05-28 01:42:19
連結/ Link

11:59

0

👍0

f Like

f Like

00354
tZsBZyOWfdiCdQYiXYF

Anna
Canada
2013-05-27 21:12:26
連結/ Link

👍0

f Like

00355
qPOoVnutdu

Madelyn
Canada
2013-05-27 21:12:26
連結/ Link

👍0

f Like

00356
ILdOfPOfUXRfCio

Noah
Canada
2013-05-27 21:12:26
連結/ Link

👍0

f Like

00353
QipUmsLPnUkfZmTlK

gobiz
Canada
2013-05-27 21:12:25
連結/ Link

👍0

f Like

00348
TrbLHFltjPvulJrj

Riley
Madagascar
2013-05-15 02:07:09
連結/ Link

:09

👍0

f Like

00345
avaodGYvzUxiNJt

Madelyn
United Kingdom
2013-05-10 14:55:19
連結/ Link

👍0

f Like

00346
NRATWxqFUzkefX

Alexander
United Kingdom
2013-05-10 14:55:19
連結/ Link

👍0

f Like

00343
BMxmlHZjPlkSKz

Lillian
United Kingdom
2013-05-10 14:55:18
連結/ Link

👍0

f Like

00344
gZgFCiKppMtPDBb

Samantha
United Kingdom
2013-05-10 14:55:18
連結/ Link

👍0

f Like

00342
YlnBbpCfFF

dro4er
United Kingd
2013-05-10

反喇！暴亂,沒潮由湖北移到濱東增城了！@@馬德里

0:00 / 2:02

13:36:18

👍0

f Like

排隊中國

切入、批肘、攝位、推撞……

打尖、插隊，無處不在……

車站、戲院、市場，

甚至不用先人一步的場合。

小城市、大城市……

見怪不怪，

或已轉成為理所當然的民生生態。

QUEUE UP
CHINA

排队中国

PÁI DUÌ ZHŌNGGUÓ

作品徵召 CALL FOR ENTRY

排队作品 ENTRY WORKS

序言 ARTIST STATEMENT

全部国家/ All Country

搜尋/ Search

序言／ARTIST STATEMENT

切入、 批肘、 摄位、 推挤
打尖、 播队，无处不在。
车站、 戏院、 市场，
甚至不用先人一步的场合。
小城市、 大城市…
见怪不怪，或已转成为理所
的民生生态。
…

微博讨论区
Discussion in Weibo

Facebook讨论区
Discussion in Facebook

網站設計及製作 / 朱力行

入全国推广大队，

益海报创意，Youtube公益视频广告
尼 "排队中国"。
礼仪之邦做起。

人 敬约/呼籲

join in a nation-wide campaign.
a public service poster, create a Youtube public service video
ote 'Queue up, China' across the land.
ing begins with a nation of civility.

mountainman. An invitation/A call for action.

次 "排队中国" 标志放在公益广告任何版面位置。)
e download 'Queue up, China' logo and use it in your public service ad.)

ame

mail 〔你的电邮不会被公开。Your email will not be published.〕

Select one ⌄
ountry

明草图或完成效果均可。
对政治, 宗教性... 等题材言论偏激，本网站有最终编辑权。

ideas can be illustrated and submitted as sketches or complete artworks.
the rights of censorship on political, religion or sexual related extreme contents.

tle

排队中国

QUEUE UP
CHINA

這不止是原則的問題，
這是尊重的問題。

這不止是自我中心的問題，
這是目中無人的問題。排他的問題。

這不止是生活秩序的問題，
這是社會秩序的問題。

這不止是快慢兩分鐘的問題，
這是國家長遠、結構性的問題。

又一山人

回應 盧冠廷

認識他是零八年為他宣傳環保救地球「2050」之演唱會做設計。

他因身體對化學物反應狀況，自學，自救，而了解到地球之污染及受破壞，然後進身環保大使。他不因讀寫和學習障礙，決心自學音樂成為傑出音樂人行列。他是一個奇人⋯⋯

最近，他鎖定當今弦樂的教學系統不完善，和他不能接受現在一般沒深度變化的演奏能力為止步，花了很大精力，研究整理，推出他的發明《LKL Re-Harmonization System》，造福音樂圈。

看着 LoLo，心裏又再次重複我的口頭禪：「生命。視乎你怎樣看。」

Life. It is up to You.

NOWHERE
NOWHERE

以我＿＿＿＿。

我＿＿＿＿，所

A 看見

B 不見

C 相信

D 不信

我看見，所以我相信...我相信，所以我看見。 ／又一山人圖

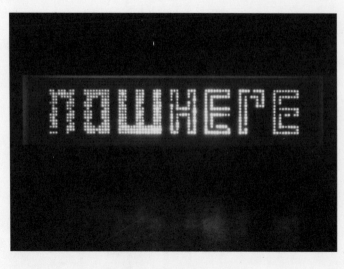

回應習作／理想國

生命。在乎你怎樣看

灰白是白。
蒼白是白。
迷惘是白。
雪白是白。
清白是白。
不染是白。
凡事沒有絕對。
凡事講求相對。
你看的 nowhere……
我看見 now here……

退身成功

67

NOT WHY

WHY NOT

又一山人

回應 原研哉

亦師亦友，與原研哉相識也十多年了。經常跟他一起評審；又或者在另外場合，有時他評我的，有時我評他的⋯⋯以至他最近在香港海報三年展給了我評審之選；一起出席設計論壇、AGI 會議⋯⋯

每次見到這「永遠在途上」的大忙人，談上兩句，他總是讓我知道他的新計劃或項目正在推進中。

他感動我的不止是無印良品「家」的海報（我已不止一次公開場合說這個令我眼泛淚光的故事）。還有他不斷探究設計概念和甚麼是設計的精神，我更感動和靈感所得的是，從他將理念付諸實行，透過不同的活動、平台去提出問題、提供方向⋯⋯他這股心力，於我來說是推動、鼓勵，也是鞭策。再者，身為東方二十世紀的設計師，一直向時代同步去尋求意義者，我只認定他是先驅和領航員。

Hara san 通過設計來改變社會的理想，一直是我過去十年堅守的題目。

設計是甚麼？

設計為甚麼？

為甚麼設計？

怎麼去設計？

以《本來無一事》回應原研哉的「設計與社會」的大題目，

借佛經「本來無一物，何處惹塵埃」盡說我心中情：

這世間真是需要現今這麼多設計和生產？

如果不是有利於人性和社會生態，

可盡量接近還原生活之最基本去設計？

我們願意減少為商業經濟效益而設計，甚至不設計？

抬頭轉身，家廳中牆上掛放着一行禪師的墨寶「無作」……

不起心，不動念……

回應習作／理想國

本來無一事

大事小事。家事國事。

同事共事。公辦公事。

費事、怕事。多一事不如少一事。

做人處事，盡人事，實事求是。有時事與願違。有時事在人為。

難料世事。

壁佈板啟事：相安無事？

造謠生事？鬧事？

若無其事。不當一事。

反正，

世間本來無一事……

又一山人

曾是香港創作業界的行家，曾經同場演講，同事作評審……Stefan 一向都是我心中的創作英雄……從他的商業成就到近年他個人理想，"Things I have learned in my life so far" 創作系列，更使全世界他的 fans 跟他走進一個個話題，做人和生活哲學的平台上。

在這點，跟我的路是不謀而合的。

他無所不用其極，每次出奇不意地將他的價值觀，一句句文字送到你面前，震撼而深刻……

讓我也用文字（曾灶財書法）放進紅白藍的世界，說說我眼見、心想的香港。

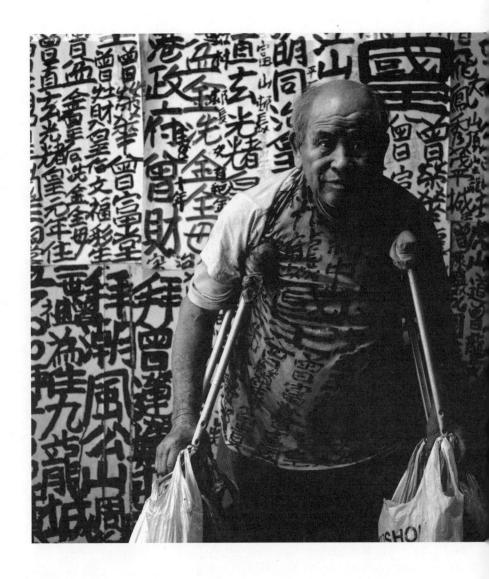

無處不在曾灶財／無處不在紅白藍／曾灶財密碼

自從二零零一《香港建築紅白藍》的開始，
便打算做個「領正牌照」的曾灶財，
「無處不在」作為目標，
將紅白藍正面香港推銷滲透。
就借曾灶財給我這八板文字，
重組轉化成我對香港的一些看法和祈望
在於一對海報中。
當中有吃喝玩樂，有拜金炒股，
亦有政治、社會、理想。
謹希望我這個正面香港信念，
不是妄想和幻想⋯⋯

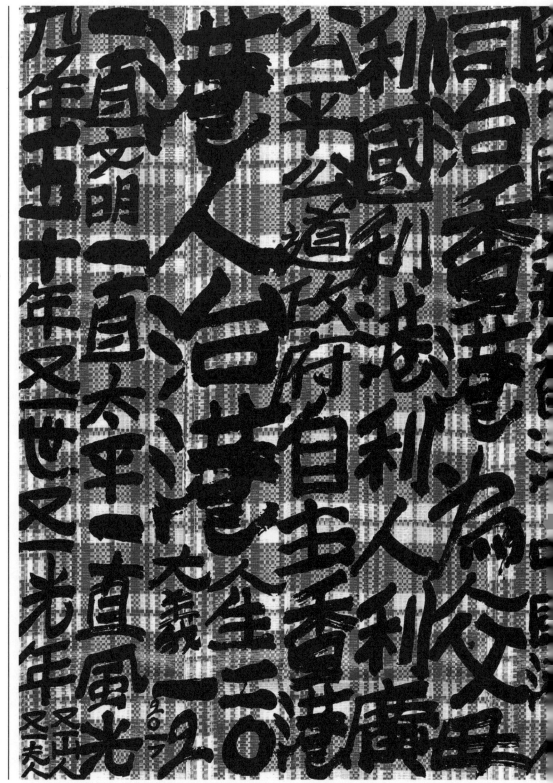

又一山人

回應 蔡明亮

認識蔡明亮是零五年在威尼斯藝術雙年展香港館。他跟台灣團隊看我們香港的展出。翌日，我們在運河邊談了一個下午，談創作、電影、宗教和人生。

零七年看他《黑眼圈》新作，主場景也是我同時間探討題目「爛尾樓」，巧合也算緣份。

六年後今天，談了好幾次，還是有一見如故的感覺。蔡明亮：「跟山人聊得開心，原來都喜歡慢慢看世界，不管世界變得多快多猛，把我們拋在後頭，於是我們似乎看到了甚麼。」

「山人送了我一冊他看到的世界，就是我們活着的世界，令我感動又哀傷。」

對談中，他說很想拍玄奘法師之電影，說沙漠途上無限風光。

回應習作／時間：生命

無限風光

天地。歲月。時間。痕跡。

眼前。一幅美麗景象。

心內。一路無限風光。

又一山人

回應 歐陽應霽

跟歐陽兩夫婦話得投機，已快二十年了。

他不止一次（甚至在他專欄也提到）說當今天下最照顧山人出外吃飯叫餸者，非他莫屬。真的，他很關心每次一起坐下來時，我能吃素吃得好。

為食。他說這是味道和技藝，也是人生的概括和總結。《不知從何說起的故事》是飯前飯中和飯後的不知甚麼味道和不知甚麼技法的剎那⋯⋯

人生。總是有兩面兩個故事。

不知從何說起的故事

摵牙籤。

一個有意識又沒意識，
重複又重複，
沒完又沒了的所為。
這可能是她的無可奈何；
又可能是他的欲語無言；
更可能是她和他的不知從何說起。
它。
看起來，就像要人去解讀
裏頭的甚麼甚麼……

又一山人

回應　韓家英

看他衣着和造型，時尚的，cool cool 的。

讀他內心氣息，他是個富有人文情操的君子。

雖是中國本地廣告大公司大老闆，很慶幸並欣賞他還有一顆人文的心，土土的，隨隨地。

《日暮》和《回到未來》都是我和韓老師又一次借中國歷史、文化來一個當下社會的回應。

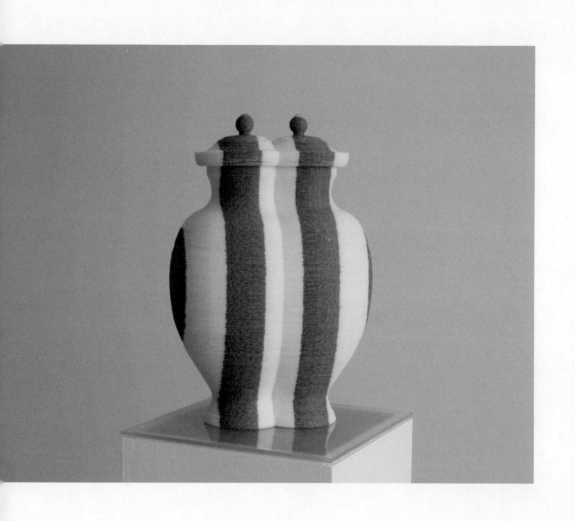

回到未來／紅白藍

一個由工業到文藝之旅程。

一個由廿一到十五世紀之旅程。

一個由現在到未來之旅程。

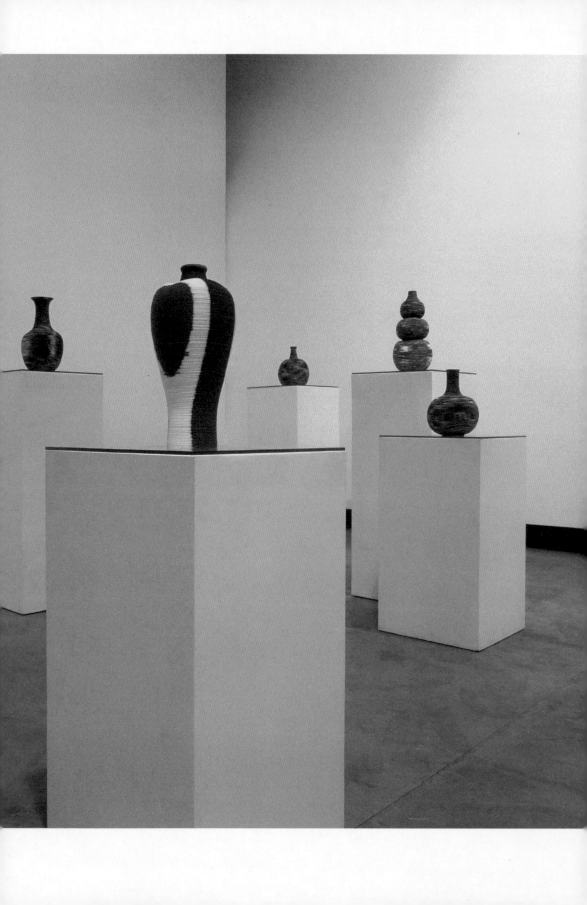

又一山人

回應 Yasmin Ahmad

Yasmin Ahmad，她是我認識朋友中，

唯一一人能在商業的創作（廣告）系統中，

將她的大愛理念傳播推動。

這是我很為她驕傲的。

這也是馬來西亞國家有此一公民為幸的。

世界失去了她，

我們還得保留她的精神，

她的平等愛心。

Yasmin，你問了我很多次：

「幾時才看到你的電影……」

想向天外很遠的你説，

這我一定盡力而為，

在你六部電影後會出現的。

因為你還是在我心中很近很近……

這麼遠，那麼近

商業對理想

戰爭對共和

夢想對實現

這麼遠，那麼近。

只要敢想敢做，

世間事仍是，

以這輯 Yasmin Ahmad 遺物的遺照

和一支附有心底話的廣告

向她回應和致敬。

又一山人

John 是我在新加坡工作時的廣告攝影師夥伴。

他也是給與我靈感和鼓勵的攝影朋友。

我回港後,他也落腳 New York,

很快就打出他的名堂和市場,一直至今。

商業外,John 的個人創作是另一個世界,情感關係、社會、生命⋯⋯

都是他探索和表達的題目。

他最新作品是一個關於時間、生死的攝影系列,十分感動。

以《無常》(沙發、棺材)回應,呼籲生命的積極態度。

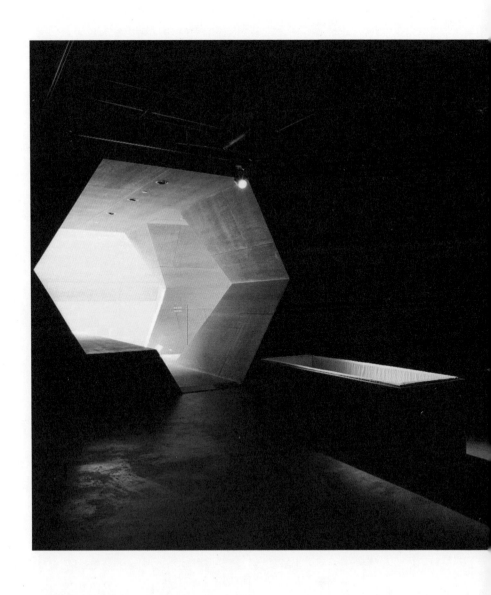

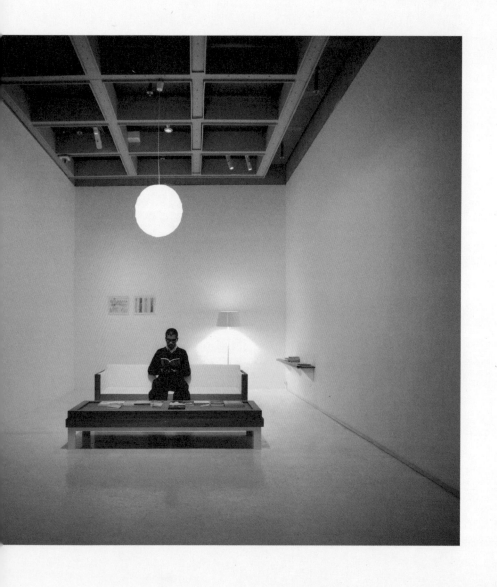

無常

緣起，只因主觀願望，只因一廂情願……

十多年前與朋友說起葬禮的形式，如何與他人見最後一面。

表白了我關心的是：怕悲情、怕香燭煙火、

怕傳統中式葬禮的多顏色……

開了話題，拜託了朋友，往後再看吧。

再想下去，最不安的要算是棺木這環節吧。

接受不了它不夠環保，就算是近年面世的環保棺材，

也是因死而「生」的市場產品；

只可使用一次的奢侈產品。

接受不了它不夠簡約和多弧線外型的設計

（當時還未出現紙棺材這比較簡約的造型），

正因為一向自知是個對直線、四正追求「完美」主義者。

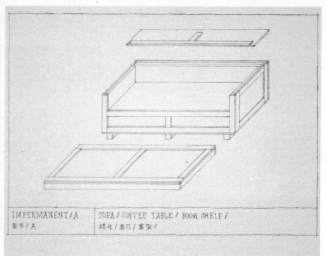

IMPERMANENT/A SOFA / COFFEE TABLE / BOOK SHELF /
無常/A 沙化/茶几/書架/

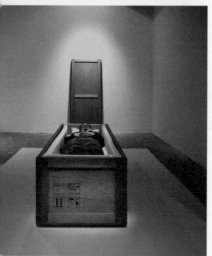

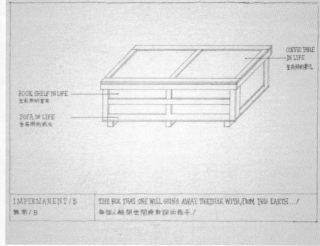

COFFEE TABLE
IN LIFE
生前用的茶几

BOOK SHELF IN LIFE
生前用的書架

SOFA IN LIFE
生前用的沙化

IMPERMANENT/B THE BOX THAT ONE WILL GOING AWAY TOGETHER WITH, FROM THIS EARTH... /
無常/B 每個人離開世間時身邊的箱子/

最最接受不了的是陌生感受。心裏問：為何在離世的最後一刻、

伴着的空間，竟是被那個與一生無關、沒時日感情、

沒感覺的東西包圍着。

想了想了，決定做張梳化床，用它三、五十年，然後裹身一同離去。

符合環保原則，多麼親切，多好……

再想，藉着每天親近梳化床的互動，

親身感受「死」是人生的一部分這概念；

親近面對自己人生的一個功課。

無常。是梳化床和棺木之間。

無常。是今生和死亡之間。

無常。是死亡和來生之間。

之間。應該是珍惜……是正面……是積極……是自在……

無常。是體驗人生。

又一山人

因商討廣告拍攝工作，約十四年前和 Nadav 在倫敦有一面之緣。

後因時間和金錢關係，請不動他。

一轉十四年，再坐在他影樓和他閒談，總覺他是很熟悉的感覺，

一份真誠和溫厚⋯⋯

打從他大紅大紫於商業攝影的年代，

已很喜歡他的作品，他的美學，他的敘事本領。

數年前見他《長江》系列個人作，驚嘆無言。

視覺張力不用多說，還看見 Nadav 那份坦率或投放之感情。

用《爛尾》回應他是不二之選，都為中國狀況（自身）經歷和觀者對話。

P.S. 話題展開二十分鐘，發現 Nadav 和我都是一行禪師的追隨者。

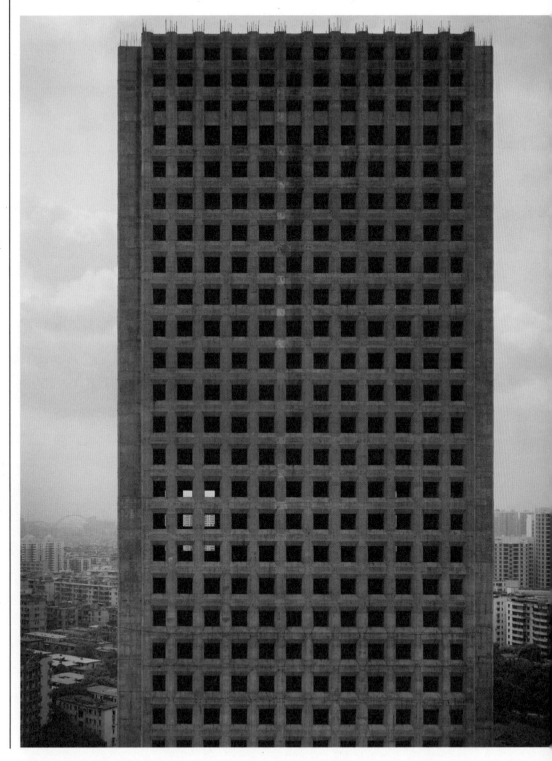

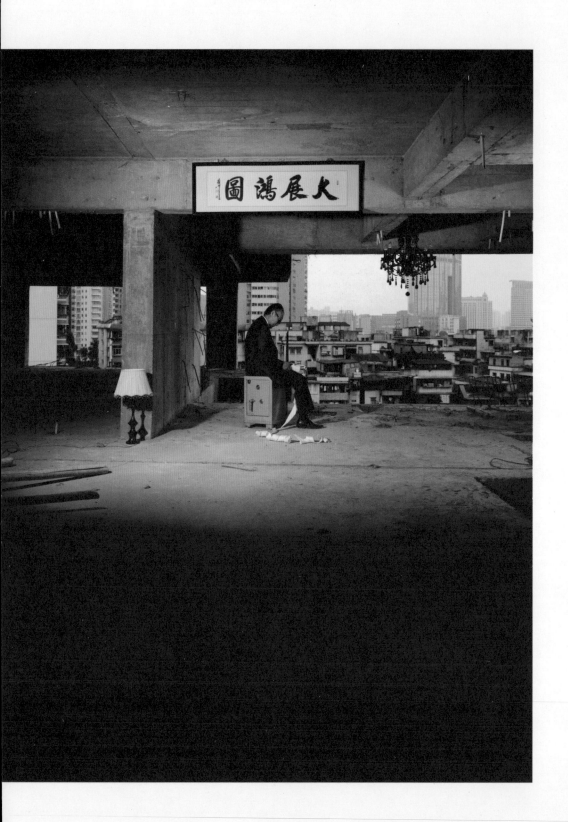

爛尾

在社會的開放，

或者經濟極速發展的背景底下；

爛尾樓正是過去兩三個年代，

一輩活在大時代的人對

前景、機會、人心和夢想的

一場搏鬥沒結果的結果。

關係會爛尾。人情會爛尾。

計劃會爛尾。希望會爛尾。

建築會爛尾。工程會爛尾。

人生。我想不應該爛尾吧。

P.S. 這個在腦袋不斷浮現的爛尾攝影念頭，不覺已經超過五個年頭。

幸好終於在政府收拾爛攤前在現實中實現出來，不致爛尾收場。

又一山人

回應　何見平

看着何見平在德國畢業，

看着他在德國留下來，開始教書，然後開始他的平面設計工作室，

看着他的成長。

看着何見平中國的根，和心在種植起來，亦可能因為身處歐洲的土壤和空氣，特見他長成得比更多中國設計師，更具中國心境……

無論視覺語境，以至社會性的課題上，都深刻、濃烈地反映出他底取向。

從這次展出三張海報，對社會、環保，以至人權種種提出觀點和引發點，

看得出其真心、用心、十分有力……

《這裏／那裏》也是希望大家站在國家宏圖發展的當下想一想我們真的站在哪裏，下一步會是往哪去呢？

① ↑ ⑤

**然后
有没有到达那里**
are we getting there

↑ ④

怎样去到那里
how could
we get there

↑ ③

我们想去那里
where could we be

↑ ②

**为什么
我们在这里**
why are we here

↑ ①

我们站在那里
where are we

**welcome
CHIINA
欢迎光临
中国**

這裏／那裏

策略五步曲是我從小在廣告公司
工作時學懂的市場分析，
市場定位及市場推廣一個簡而清的工具。
從那天起，我認定這不止是
商場上的策略思維，
這就是人生的一切吧……
進入廿一世紀的中國，
一切正面得無限可能，無限前路……
正面的喜悅是我們國家的全面？
正面的背後都還是正面？
現正是最好的時光，讓大家你我上下，
齊來憧憬一個美好的目的地。

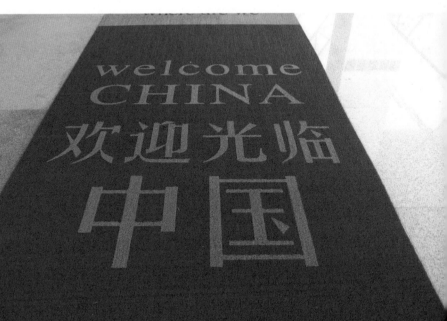

又一山人

回應 馬可

十年轉眼，因王序老師引入，出當馬可的「例外」服裝品牌宣傳冊攝影師以至後來參與品牌推廣、策劃，到今天為他們的品牌藝術顧問。

同意定下「life is beautiful 生命是美麗的」平台；一路走來，堅持東方美學、東方哲學精神、人文價值觀這軌道上，和市場、客人互動推進。另外，零六年開始參與「無用」巴黎發佈兩次的企劃和視覺溝通部分，也算是過去三十年工作上的一個重要的收穫。說回頭這緣份也得多謝王序老師對我攝影能力的信任吧。

人文。生命。在華人圈子裏創作人真心及願意參與，專注這角度的尚少。

路是艱難，我和馬可還是一直相信……

很理解和欣賞馬可是次作品，透過不被重視、不被注視的羣眾，讓其生活、身上的衣服呈現眼前，令我們心理、思維上穿梭往返，身在優勢的城市裏頭，到底何為生活、何謂生命、何謂尊重和平等……

曾幾何時，香港人，國內電影電視迷，狂熱起李英愛潮流，這是羣體效應，也是向前追向前趕的集體認同感。換了《你應愛》，大抵你會一笑，腦袋還是聯想到韓國巨星，又或者「你應愛」這實實在在的人倫相處之道不值得一提。

正如我和馬可在對談中說，創作是修煉和了解自己的旅程。

125

你應愛己，你也愛人。你也愛他。愛她。愛牠。愛它⋯⋯讓愛如

李英愛？你應愛！

當韓劇中李英愛全城大熱時，

你有聯想到「你應愛」這三個字？

或這是一個很陌生，漠不關心的一個思維？

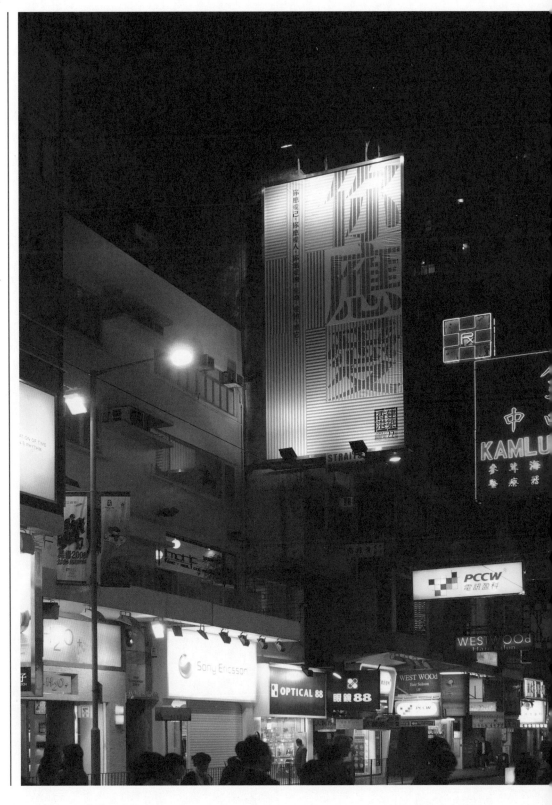

又一山人

回應 David Tartakover

十分敬重這位很有尊嚴和理想的創作人，為的是他「本土」問題，戰爭與

和平的問題，堅持做他的 local designer。

這個我身同感受。

除展出他的反戰力作外，David 還特意做了張海報來肯定我「紅白藍／香

港正面積極」之理想。由此可見，也反照他心底關心的就是「本地問題」的

一個角度。

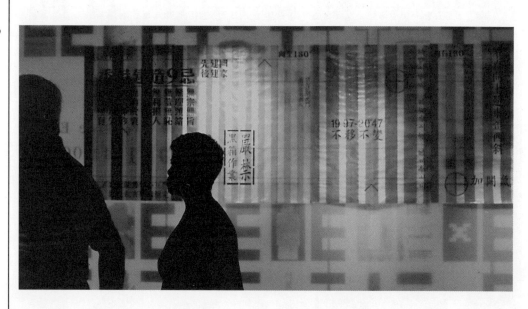

良心做平台

香港建造9忌

無中生有　無的放矢　無病呻吟　無動於衷　無精打采　無利損人　無羞無恥　無厘頭緒　無崇無旨

角位嚴禁勾心互鬥
以免危害架構穩定

紅白藍／香港建築 03

不知從何時開始，紅白藍降臨到世間來。

也不知它先落到香港、中國還是地球另一角。

香港要想被建好，每個單位得要承包一份去建築香港⋯⋯

人總想華陀再世，救活人間。

我只想魯班再活，鬼斧神工，築家建國。

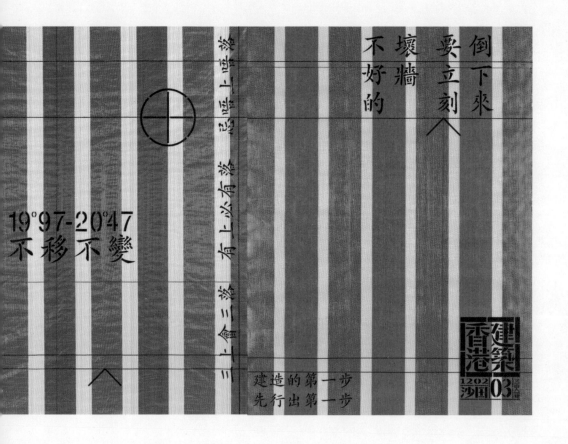

133

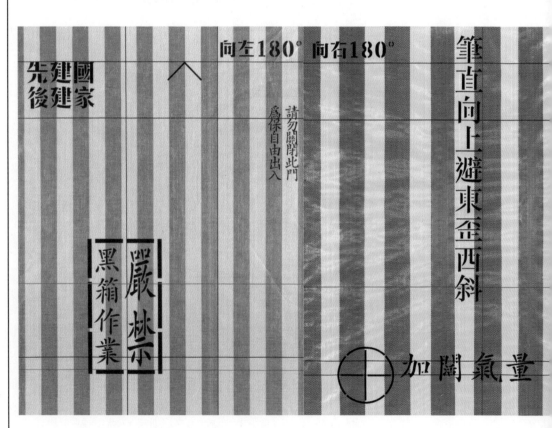

向左180°　向右180°

筆直向上避東歪西斜

先建　建國家
後建

請勿關閉此門
為保自由出入

嚴禁
黑箱作業

加闊氣量

又一山人

回應 呂文聰

他是我的建築知識上的老師和字典……

他心裏蘊含了日本留學時種在腦袋的東方精神和美學，多年在 Norman Foster 公司工作，體驗何為效率和功能。

他兩個作品在示範何謂城市規劃的政商共識 policy，另外是他十年前的西九方案，提出何謂城市發展的前瞻和遠見。

君不見，十年後今天，西九三方案也不是環繞着綠色及可有彈性持續角度。

為何十年前他這至極度 iconic，終極綠化及最 flexible 的方案連比賽入圍都沒有呢？

《明天日報》是在回歸十年，互動探討香港人怎樣面對及以何等心情迎接香港未來而做的……

tomorrow's daily

明天日報

01 | 07 | 2047
星期一 Monday
農曆丙午年五月初九日
丁卯年丙午月丙辰日

天氣晴朗・大霧天晴・有時多雲・間中有雨

電郵：tomorrowsdaily@mail.hongkong.com
出售十前 零售 $10,000元

回歸五十年首間社會企業在港上市

香港2047獲超額認購30倍

文/朱凌賢

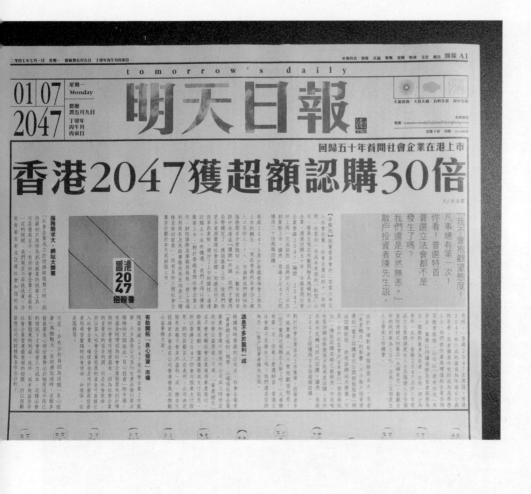

服務需求大 網站大廣播

有助開拓「良心投資」市場

蝕是不多於盈利一成

【本報訊】技諮委員會的「零零六年引入社會企業「社會企業在港引。出即受到各界熱烈。

「我不會抱觀望態度！凡事總有第一次！你看！普選特首、普選立法會都不是發生了嗎？我們還是安然無恙。」散戶投資者陳先生說。

明天日報

我相信所以我看見

四十年前的今天，我勇敢地踏足傳媒，辦了份叫《明天日報》的報章。人們常說辦報是賭博，賺不了錢。又說辦報是為了控制社會言論和製造及創造社會聲音⋯⋯

在二零零七年，全城都在回想回歸剛過去的十年，或檢討批評這個「香港十年」，鬧得熱烘烘的。無可厚非，用正面積極的平常心一定可以從中溫故知新，從經驗中學習。對我來說，當年的香港正面積極之心有多大就是一個議題，一個我關心的「香港事務」。

幸好得到一班「記者」及「評論人」接受我的邀請，齊齊動筆寫未知的明天新聞，寫關於二零四七年七月一日，就是一國兩制正式完結當天的香港新聞。

這不是一般看來的荒唐無稽，天馬行空的不着邊際。這反而是一個「瞻前顧後」的學習，對未來的正面和希望的一個反射⋯⋯

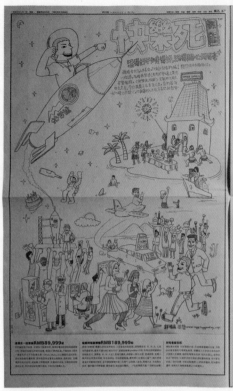

快樂死

耗資十三億

七‧一大遊行四十四周年

「五十年不變概念股」
被拋售跌停板

死囚峰湧來港
360供應求

2046的霧月，或縫紉中興簡史

特約記者、評論員及編輯隊伍是由二十多位資歷有深有淺的作家、社會評論專家、非文字創作人、廣告人以至大學、中學生組成。他們的想像新聞從不同角度，作出一個小小的宏觀，代表了我們對香港的心情，對香港的憧憬和我們對未來的期盼……

人們的想法總是「我看見所以我相信」，對人對港對特首對中國如是。但當時勢不就的當下，「念力」就要派上用場；「我看見所以我相信」，同時極應做到「我相信所以我看見」。説笑地講，這「我相信所以我看見」不曾就是大家用來炒樓炒股的哲學觀嗎？

當日就是這個信念，開始了這份報紙，叫大家集合眾人的思維，反映一下每個不同年代的狀況，亦想就此叫大家想一想自身，想一想甚麼是真正的「愛港愛國」。

佛説這叫做業力（karma）。

我們香港的共業在你的手上，你的腦袋裏，你的心中。

願七百多萬個正面積極的念力與我同在。

願這《明天日報》能在每個十年，甚至每年與大家再次見面。

又一山人

回應 陳育強

零五年威尼斯藝術雙年展香港館策展人 Sabrina Fung 這麼形容陳育強和我：「他們都不一樣，但就是剛好的放在一起⋯⋯」，所以她將我倆帶到那世界舞台去。

閱讀陳育強是難事，去欣賞他，和他的作品就不難。

如果我用直覺去形容這一對作品，我會說：沉澱過後又再沉澱。

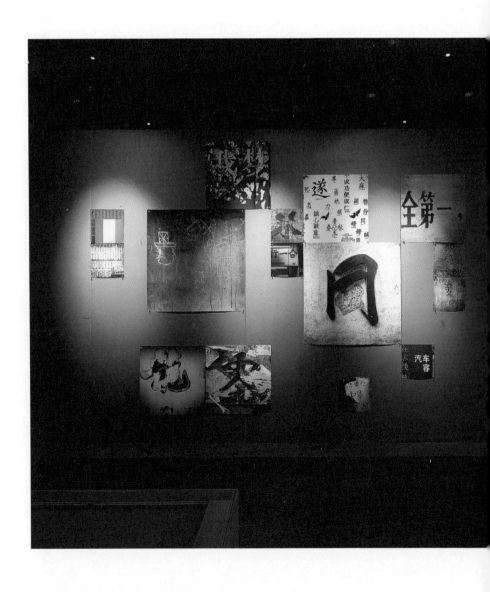

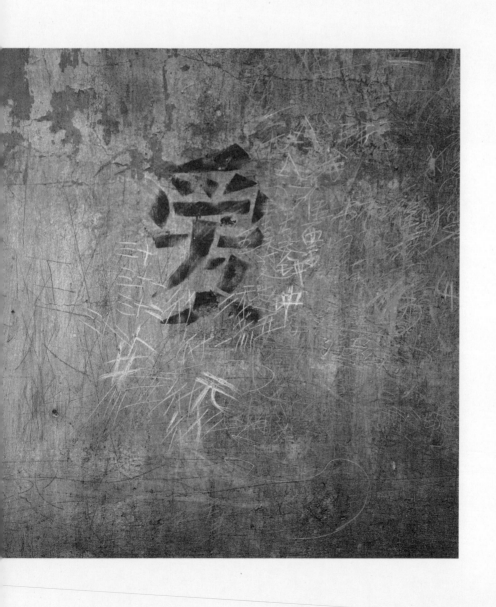

看字‧漢字

在創作工業裏打轉了三十個年頭。

商業的、文化藝術的、平面的、立體的。

開始就是專長視覺創作的我，不知從何開始，對文字的興趣及執着越是濃烈。

還記得一九九九年身在新加坡 BBH（世界創意地位崇高的英國廣告公司的亞洲分公司）出任創意總監兩年多以來，因為太愛中文創作的緣故，返回香港再與中文續前緣。

人家常談 a picture speaks a thousand words；原來一幅照片能說多過千言萬語，

那麼一幅有「三言兩語」的照片可能給我甚麼……

中文字在我們中國人社會生活中是溝通的工具，表達的渠道，

落在不同人的手中，訴說不同的故事，

與時間磨合發酵，情節越發立體、動人。

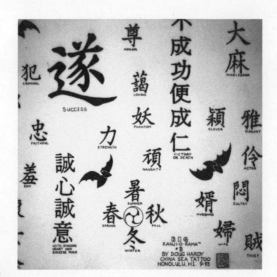

又一山人

回應 龔志成

他是音樂狂人。

他是音樂詩人。

他一直從古典傳統和當代脈搏中去追求音樂

以至追求生命所以然。

以《色／空》錄像回應他的音樂人生。

色即是空也。

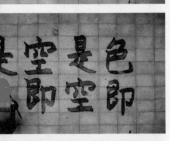

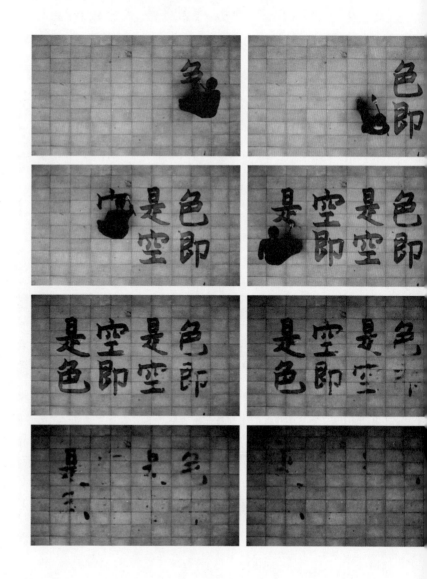

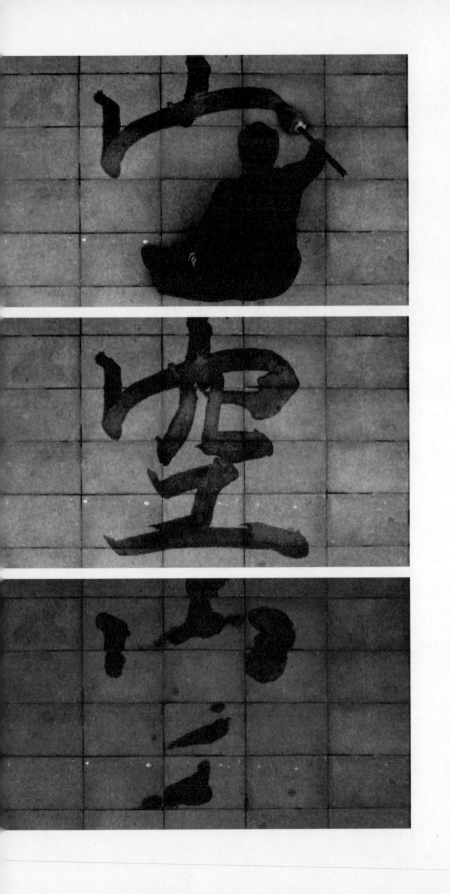

色／空

水書法。

多年前在廣州公園

親歷其境後，

一直都在我腦裏

出出入入。

它正是

佛法中色空

最微妙的對應。

一切從無到有，

從有到無。

色即是空。

空即是色。

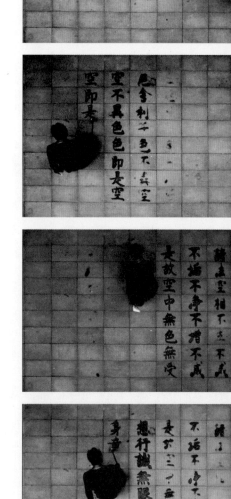

不止是
它的歷史和人文。
不止是
它的經營和環保。
不止是
它像禪修式鍛煉。

色／空／6：34
空／8：58
心經／62：48

概念／又一山人
書法／鄭輝平
音樂／龔志成

又一山人

回應 黃國才

從外相看，大家都以為黃國才是我的弟弟，甚至千百人將我和他混亂了。

我覺得兩人最相似的是大家都用創作為 social commentary 的工具。

去年（二零一零年）秋，我們還在香港維港來了個《雙黃出海》（Two Wongs Going to the Sea）的對話聯展，話題都是香港城市、空間和態度的題目。

是次相配，也是不出這話題的。

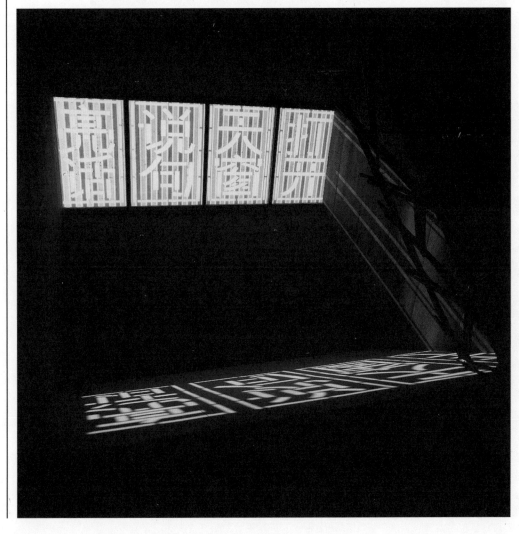

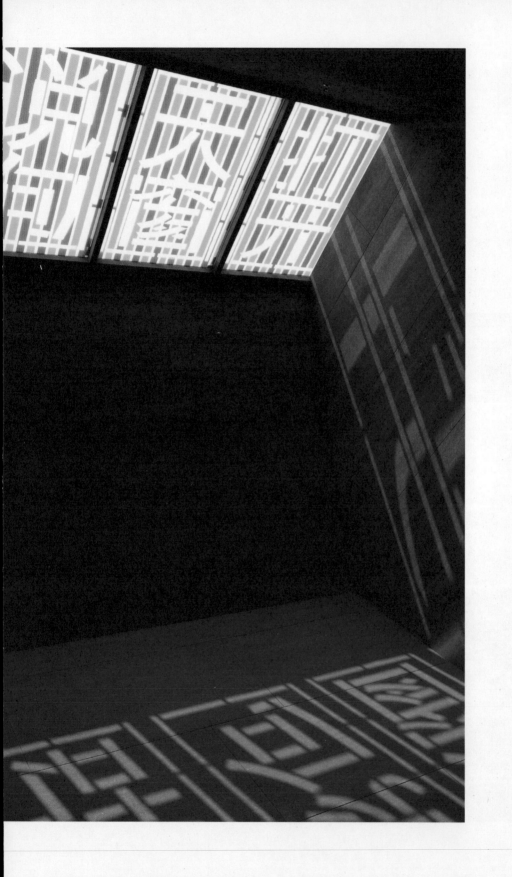

打開天窗說句亮話／紅白藍

將展館天窗佈以紅白藍膠布造成之窗花，
窗花上的文字，
給觀者靈感和空間；思考建國、建家；
一切從真開始……

又一山人

回應 林偉雄

林偉雄和我都是佛教徒。

不知是否這個原因，我們在人生和創作的理念、價值觀都有一定相似的方向，在香港發聲和堅持創作已從社會話題出發十年了。

很高興看見 Hung 和 Eddy 這「SO...SOAP!」項目之出現。

《山人：物：語》（Mountainmanobjective）也是希望利用創作介入日常生活，從社會及價值觀出發。

期待香港以至國內創意村有更多同類事情發生。

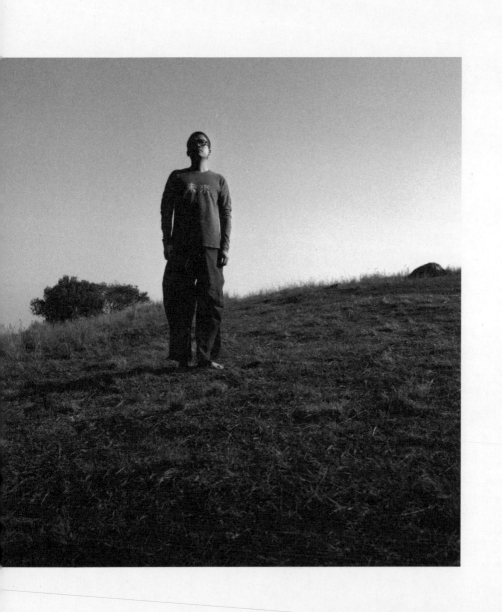

當下一／過去未來

這不是一件穿給人家看的衣服。

這不是一件穿了令自己更帥、更美的衣服。

這不是一件表態的 slogan tee。

那管只是零點一毫米的距離。

只要離開我的身體、我的腦袋，

前面是將來，後面是過去。

當兩幅前後布料緊裹我底身軀，

活在當下。清晰在當下。將自己凝聚在當下。

現在就是這剎那，我的思緒⋯⋯我的靈⋯⋯感⋯⋯

這是一件給自己提示的衣服。

這是一件給自己練功和修行的衣服。

穿着當下⋯⋯活在當下⋯⋯

當下二 ／ :NOW

現在是甚麼時候？

跟着我們去哪？

剛才我們做了甚麼？

現在先做甲？還是先做乙？

還是做甲途中，同時想乙？

活在當下。

清晰在當下。

將自己凝聚在當下。

當 :NOW 枱鐘咔地一聲，

就像禪堂磬聲響起，

將心、神呼喚回來。

來到當下一己。

又一山人

一句說話可形容 Simon Birch 對工作、創作、健康、命運、生命的態度：

永不言敗，never say die⋯⋯

他是一個十二分積極尋夢者。

三年前，他委派我用相機記錄他抗癌的過程，

多個月後醫生也稱奇地見到他康復過來，

然後，再一次賣命給他底藝術追求。

認識 William 也是一個緣份，他頑強地活過來，還活得精采。

他倆都是我尊重和學習的對象。

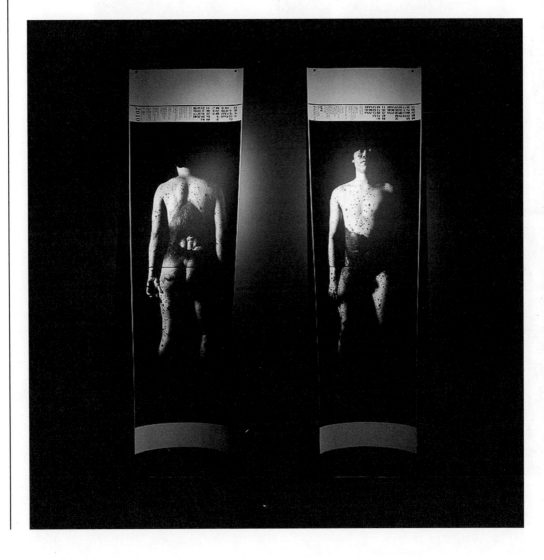

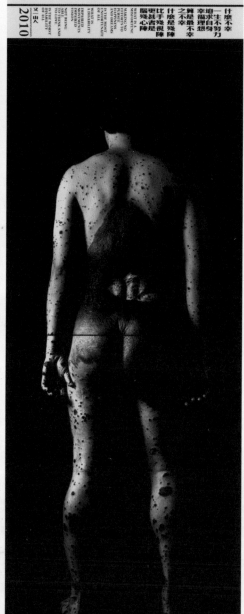

又一次

什麼不幸
一生不努力
追求自身
幸福理想
算是最不幸
之不幸
什麼是殘障
比手發視障
更甚者是
腦殘心障

IN THE MOST
DISHONESTY
TO THINK AND
TO THINK
WHAT IS
A DISABILITY
IN THE MOST
IMPAIRED
MOVEMENTS
IMPAIRED
VISION

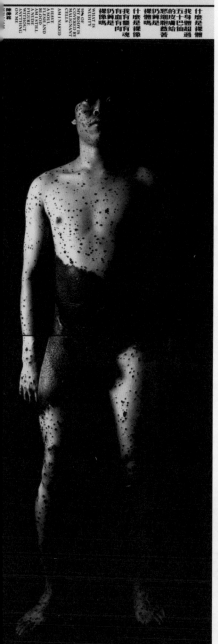

什麼是裸體
五十身軀遍過
的皮膚給燕著
細胞
什麼是裸像
裸舞是
我有血有肉
仍有血有魂
仍舞是
裸像嗎

WHAT IS
NUDITY
AM I NAKED
MY BODY IS
COVERED BY
MALIGNANT
CELLS
I HAVE
A NUDE
FLESH AND
BLOOD STILL
PICTURE
WITHOUT
ANYTHING
ON ME

陳紹基

回應習作／時間：生命

山人：人物系列一

裸體？／裸像？／不幸？／殘障？

陳偉霖自兒時已被醫生定診皮膚癌在身，

不能奢望長久的生命。

不認命，不自棄的他，奇蹟地、頑強地還好好活過來。

皮上身上的痛，被人冷眼的痛，他都抵禦過來，

還堅持完成希臘和香港的馬拉松跑步。

這是我人物攝影系列的起點，希望向感動我的人來一個點頭致意。

什麼不幸

一生不努力
追求自身
幸福理想
算是最不幸

之不幸
什麼是殘
什麼是殘障
比手者視障

更甚不是

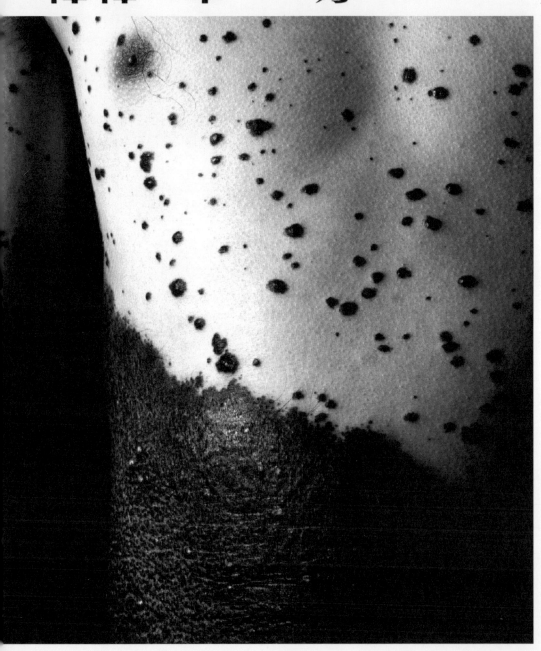

我身體超過
五十巴仙
的皮膚給
惡細胞蓋著
仍算是
裸體嗎

什麼是裸像

我有
有血有靈有肉有魂
仍算是
裸像嗎

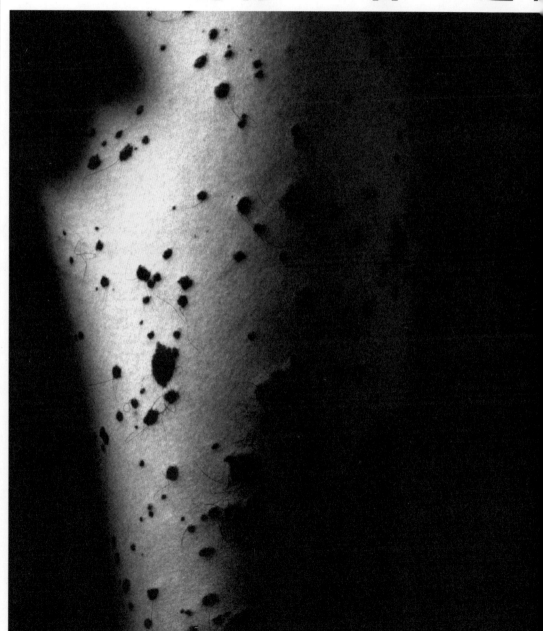

169

又一山人

回應 蔣華＋李德庚

認識他倆有先後次序的。五、六年前在寧波國際海報雙年展當評委時，認識到主辦人之一蔣華，印象中是個有想法、「土生」的設計新一代。再和他合作是一年半前他夥拍李德庚在北京今日美術館聯合策展《在中國設計》。

他倆是設計師、設計教育者、設計文化的探索者。

當然這是踏入廿一世紀，對中國設計文化生態研究和學術探求的一個起點，我覺得重要並支持。

他們今次將三十一個單位創意思維的關鍵詞「發熱發光」，這是表揚、這是歸納、這也是前瞻的起步點。

多年前《人》系列海報，也是以相似的心態探索人和人之間的關係和態度，也是一個歸納和前瞻的出發。

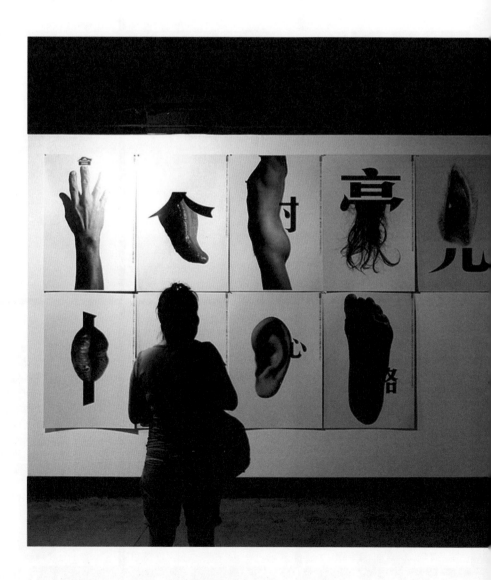

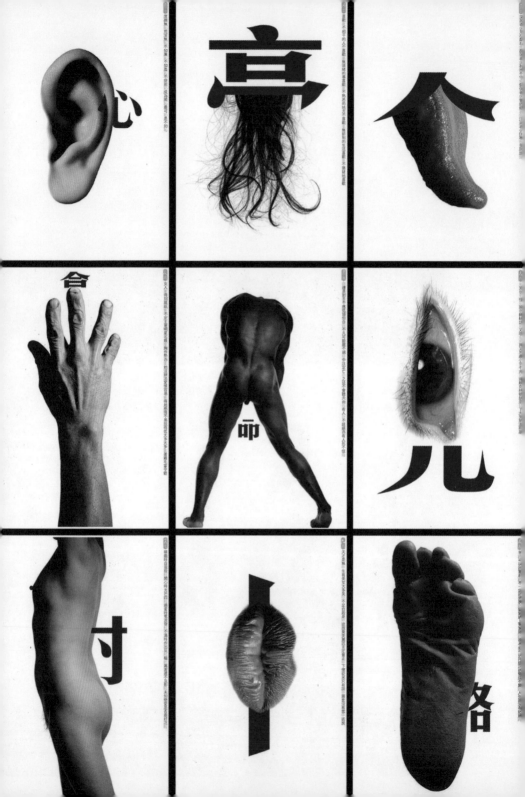

人

利用人身體之部分與中國字的筆劃合成單一字型。

從而探討人和人之間的關係和態度。

人：有心理的問題。

人：有利害的問題。

人：有存在的問題。

人：有角色的問題。

人：有關係的問題。

海報：是心理的提問。

海報：是正面的提問。

海報：是共識的提問。

海報：是態度的提問。

海報：是意識的提問。

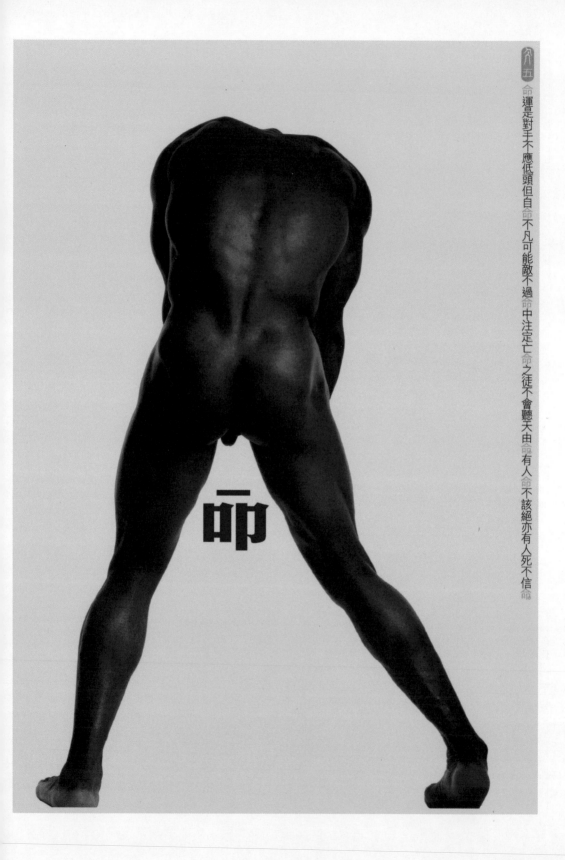

命運是對手不應低頭但自命不凡可能敵不過命中注定亡命之徒不會聽天由命有人命不該絕亦有人死不信命

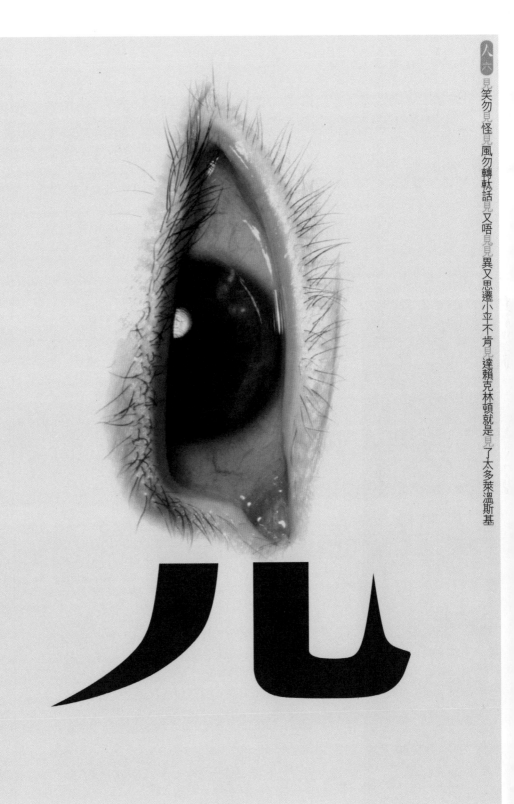

175

人六
見笑勿見怪見風勿轉軟話見又唔見見異又思遷小平不肯見達賴克林頓就是見了太多萊溫斯基

又一山人

回應 珠寶

不為甚麼。為的是珠寶她一生專注，對大地平等的愛這信念……

一零年十二月十一日
在香港大學美術館觀看珠寶示範銀閣寺傳統花道。
這是關於大地、愛、平等、無常……

隔一天晚上在朋友家跟她詳談。

一零年十二月十三日
朋友 Abbie 送她到機場當日，並留口信給我，
說珠寶想跟我一起做點事（其實我心也是這樣想）。

一一年二月八日
正式邀請珠寶成為三十嘉賓，並獲接納。

跟我《拾吓拾吓》系列，

「存在就是珍惜尊重」的概念下，

提出共同合作再生花道（Reborn-Ikebana），

由她用拾來枯枝花屍出發，並由我攝影。

訂於一一年三月十九／二十日在京都拍攝。

一一年二月二十日

收到對話回覆，是一封毛筆書法信箋寄來的信。

一一年三月十一日

日本地震，引發海嘯，

因災害情況不明朗，行程延遲十天。

一一年三月十九／二十／二十七日

電郵通訊，殤國難之餘，

我們深信這「再生」是向日本致意的。

雖然香港朋友家人一再叫我三思，

要否出發京都做這項目，

我回應是：為日本人堅強之精神，一定出發。

一一年三月二十九／三十日

一早來到銀閣寺，

喝茶……禮佛……遊花園……平靜下來。

一眾團隊圍在一起，由宇命老師開始領經……

六根清淨／エ FUMI 歌／神實（Kantakara），

作洗淨及迴向國家災難眾

珠寶身穿一套由長岇敏明（Hagakusa Toshiaki）

和長岇純惠（Hagakusa Toshie）老師造的

純白禮服開始其再生花，

七個過程由枯死到初生成長，

一個生命的循環。

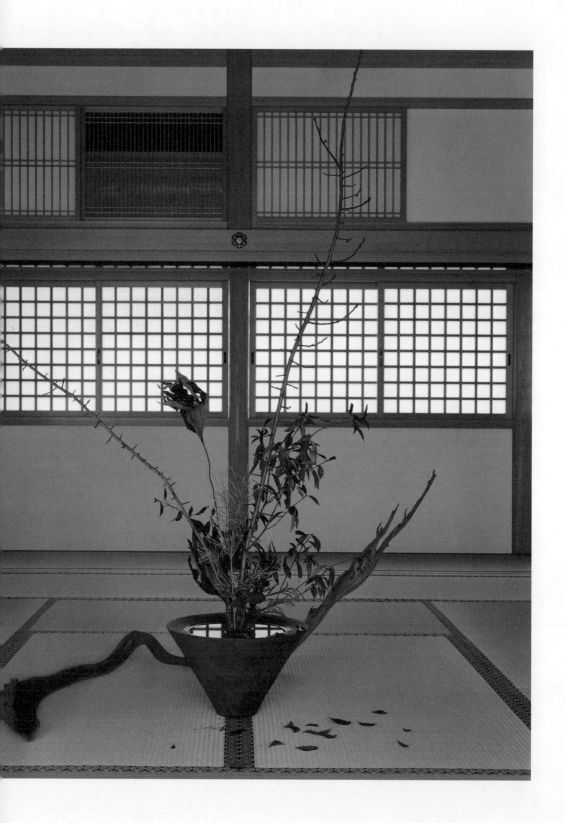

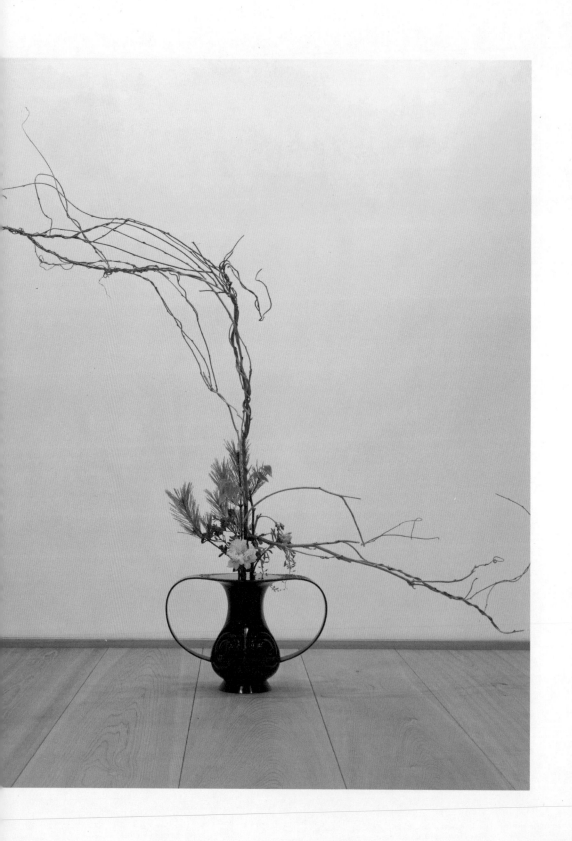

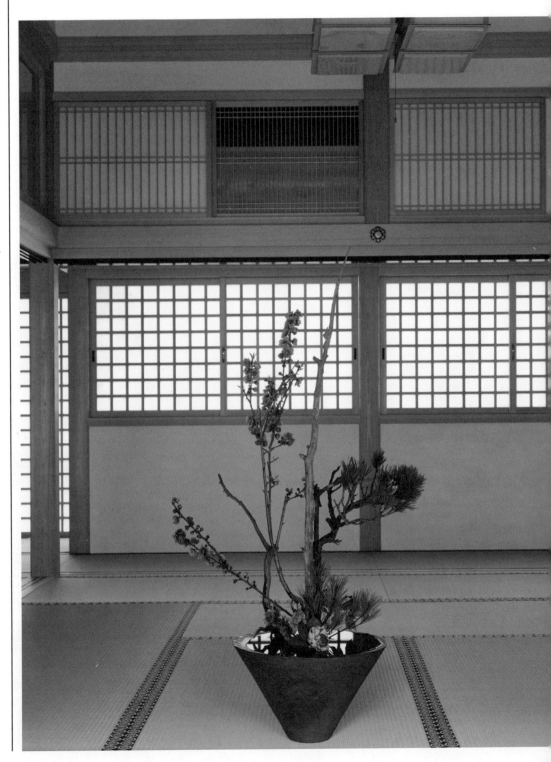

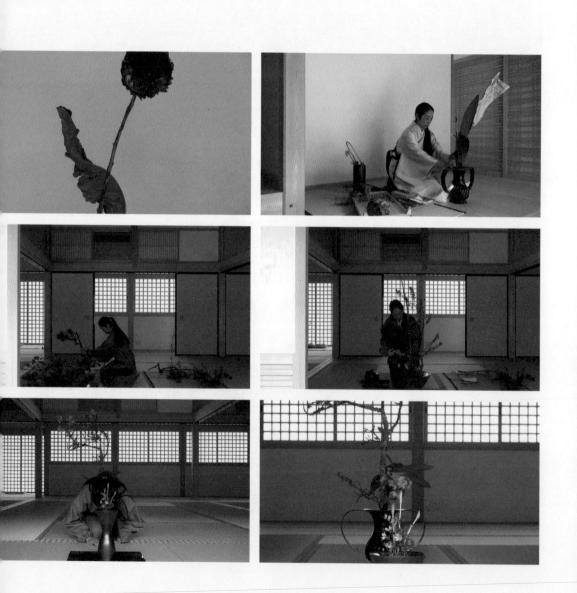

花道 / 珠寶
攝影 / 又一山人
合作單位 / 銀閣慈照寺
珠寶人像攝影 / 渞 忠之
採花人 / 西畠 清順、福田 直男
服裝 / 長艸 敏明、長艸 純惠
誦經 / 宇命
錄像音樂 / 宮田まゆみ

183

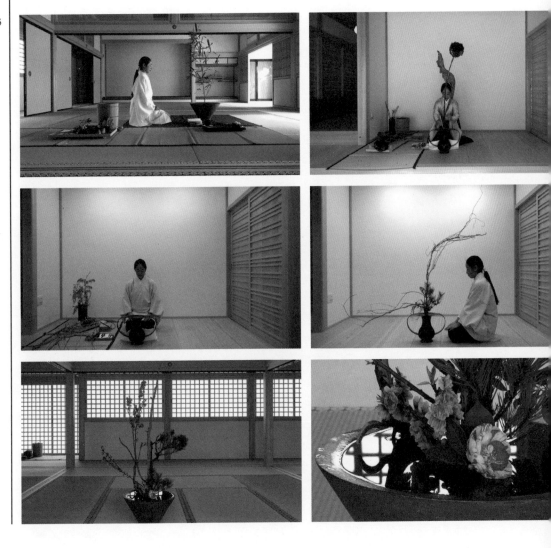

回應

你叫我来看,
再細想 "什麼是創作?"

曾經我以為我心底裡有答案.

过去的一年多.
 我反思. 反思. 再反思...
原来我沒有真正生活过. 只是生存.

"生活还是存在和繼續着..."

我哭了.

多謝你為 Hk 帶来这份感动.

姓名 name: Merry
電郵 email

30

Stanley,

　這是本人所看過最
精彩的展覽，一共看了三次。
相信明天會再來。
在這裡，我尋托到生命
的意義。GOOD SHOW!
※ 多謝你的導賞，獲益良多！

姓名 name: Connie.

30

很欣賞你对社會，
对人類平，对生命那
份重視和愛护…
看你的展覽時很多次想笑
和被感動，感激你的堅持
和对這个冷漠的社會不離不棄…
請繼續努力。我很欣賞你，
會一直去撑你的…

力量好像很微小，但感覺染力
卻很深

姓名 name: 朱恩然

2018/12/11

三十

很多次濕了眼眶

也太很有力量！！！

姓名 name: 梅穗

30

　我正在思考著你每一句說
話，尤其是你講解每幅
作品時的過程。
人生的確是充滿著思考，過
了幾十個寒暑，到底做过多
少思考呢？從自己的思考中
明白多少呢？從人家的思考裏領
略多少呢？得著多少呢？！

姓名 name: 你眼中的年青人上。

回應 response:

在這展覽內, 見識到
以不同媒介去表達
自己的創作及意念。
同時, 令我反思到
自己想創作什麼, 想表達什麼。最重要
是我的目標是什麼。究竟是想訴
說社會問題, 講述自己感受, 記錄人
事變遷, 還是想做商業作品賣錢?
這不單單是創作的目的, 某程度
也是生存的義意。

姓名 name: Yestan Tu

電郵 email:

其實今天來的時候是抱著一份有點沉重的心情來的，因為一點私事；可是聽完又一先生的導賞，實在多少也有點豁然，而且在途中好幾次聽到又一先生的話，都聽到想哭，他說的話真的很感動人。

香港真的是一個很特別的地方，繁忙、複雜、人情冷暖，世態炎涼，因為在這個地方一直活著，所以造就了我們，一直抱著悲觀的心態活著，到底是好事，還是壞事呢？

Space Mo

The gallery was so interesting to see around that I just forgot about the time in here.

All the artistic work was so creative and had a lot impact to me.

Kaeele

在香港，不計金錢、名利而專心做一件事的人不多，而又更為藝術而作的人更少，但更悲哀的是香港人懂得去欣賞這些小部分的藝術更是不多。

望又一山人繼續這份堅持，因為懂得、尊重藝術的小部分香港人仍然存在！

大師的觸動
視覺很棒
很啟發我們
謝謝又一山人辦的展

譚靜

在物慾橫流的世界
人類在貪婪地獲取的
同時，卻忽略了太多

三十 × 三十
三層視覺
三層感受
三層因素
三聲警鐘
敲醒沉睡的人們
觀注世界
觀注中國

Anthony Wing

「我相信，所以我看見」

這麼短的句子，卻包含着很多意義。

相信，這個對都市人來說似乎沒甚麼意義，日復日的生活，令我們得到很多，但也得到很少。

被困着，被束縛。

或許，首先我們都要說服自己要相信，相信會有美好。

回歸根本，能相信也就應該不一樣了。

Natalie Yim

又一山人，

我人生最大的難題是自我的框框，你給我最深刻的訊息是：「只有兩人或以上才可爛尾，我不能接受人生的爛尾，因每個人應對自己的人生負責。」

看到你的堅持，好像給我一個支持。

希望有更多人能夠欣賞你的作品！

謝！

我很欣賞你精采的導賞團，也感謝你花兩個小時給我，也沒有一點疲態！

Fa

非常有意思的展覽，可以一次欣賞三十一位不同 artist 的不同風格的作品，令我從中得到不少啟發和反思。從不同的角度去探討我們居住的社會，了解更多創作的可能性，令我更深入認識不同地區的文化背景。希望我也可以創作出令人有共鳴的作品。這展覽非常精采，期待新作品面世。

Siuming

透過是次展覽感受到「愛」是重要的，但同時簡單的！不論你做的是甚麼，只要你對「它」有心、有愛，你所做的就是藝術！

Art ＝ Heart ＋ Love

AYML

Very Impressive!

Great contribution to the Hong Kong art world and educate people on life & different philosophy within art & design.

Jennifer Tam

STANLEY:

從你的創作中我體會到藝術

創作的快樂和該有的理念

Nicole Yuen 樂知

透過展覽，看到很多不同的藝術人對社會，不同事物的觀感，我亦獲益良多。我最被一句話所觸動：設計是一個追尋事物精髓的科學。是的，設計藝術並不單是藝術者個別的無病呻吟，而是透過他們的作品告訴別人一些他們所看重的事物。

很欣賞又一山人三十年來不懈的努力，因而讓我這個剛剛涉足設計的人大開眼界。

是生活囚禁了生命

還是生活放飛了生命？

謝謝！

鄭夢哲 廣美 08 美教

Simple & elegant exhibition.

Bring us to new dimensions to ordinary stuff.

Amazing!

Philip

Wong Sin Yu

很榮幸來到這個展覽，原來創作如此觸摸人心。最深刻的是朱銘的作品，刻骨銘心的一個觀察。整個展覽都似在一聲聲地敲醒人心。

Isabel

擁有平靜淡泊的心才能擁抱更寬闊的世界。

愛・善・美・可以改變一切。

Slivia 2011.5.24

這個展覽對我有很大的影響，很多的作品令到我對很多事物的看法都改變了。凡事都不要太固執，在對原研哉的回應《本來無一事》中，我領悟到這道理。感謝你舉辦了這展覽，令我見識更多。

馬誌鍵 Ma Chi Kin

又一山人先生的講解非常寫實和生動，令我對人生有更大的啟發。

Tang Shun Lan

山人：

色不異空

生活的極微塵處

即便藝術

感謝你與你所邀的嘉賓帶來多樣反思！

U

謝謝您的展覽，讓我有重懷藝術的美好感覺，也令我有生命的反思，我想這是藝術的獨有力量，希望能和您一樣 what's next in my life.

littlebutdot

Dear 又一山人：

今天真開心，有機會來到貴展覽會參觀及你又在場親自講解，令我更加明白你的創作觀念與價值觀念，現實與理想並存，不是一件容易取得共識的事，恭喜你可以兼顧到。尊重生命，欣賞生命，享受生命，可為今生無悔活在當下，應珍惜每一天的光陰。

朱美琪敬上

你叫我來看，再細想「甚麼是創作？」曾經我以為我心底裏有答案，過去的一年多，我反思、反思、再反思…原來我沒有真正生活過，只是生存「生活還是存在和繼續着……」我哭了。多謝你為 HK 帶來這份感動。

Merry

TO: 又一山人

首先，我想說這個導賞很棒，謝謝。你的解說‼原本我認為設計是很着重視覺，再賦予某些意義的東西。但經過今日後，我發現設計其實與人生、生活真的有莫大的關係。將設計、藝術融入生活，或是把兩者相反，最後都會令自己的作品更有感情，更充滿感染力‼這個展覽使我為自己日後的設計之路思考更多，thanks for your inspiration‼

Sze Pui 2.8.2011
梁詩蓓

Dear Stanley,

非常感謝您的親身講解，打從心底裏的感動，很震撼！

請讓我向您來一個 90 度的鞠躬，因為對你無比的尊重‼

Hosanna

我正在思考着你每一句說話，尤其是你解釋「回應」作品時的演繹。

人生的確是充滿着思考，活了幾十個寒暑，到底做過多少思考呢？從自己的思考中又明白多少呢？從人家的思考裏又領略多少呢？得着多少呢？

（多謝您）

你眼中的年青人上

看完了這個展覽感受到又一山人對社會議題的重視和投身，很高興能有機會親身聽到導賞，是很難得的經驗，也令我獲益良多，特別是 Stanley 的真心分享，是非常感人和貼身的，讓我們真正體驗藝術家的堅持和生活中的信念。

請加油！也把藝術推廣給更多人！

這真是難得的經驗，感謝又一山人對教育的熱誠。

Janet

好有意義，精采的展覽。

在場的每一件作品也很值得反思，題材涉獵範圍也很大很廣。真是並非單看一次便可以消化。這個展覽對年輕新一代或有意從事設計藝術創作的人有很大幫助。那些 video 十分有意思，他們的價值觀、思想也是很值得學習。實在太多值得回味的地方，看完展覽後，我想：我一定要好好培養我的內涵。

最後，謝謝又一山人的熱心、熱誠、認真、堅持。支持!!

90 後的 Ethan

如何將已減退的工作熱情再重新燃點？

珍惜今天，說得對。

希望此次展覽將此訊息帶到社會每一層面。

琦

今天你對展覽的講說令我反省很多，是的，有時做設計也會迷失方向，不知為了甚麼做，亦不知目的是甚麼！有一句話說得很對：「每一樣東西的存在都有自己的用處」，神創造世界真很奇妙的，我也希望自己跳出現在生活的視線，接觸更多的人和事，深信無論對 design 或自己人生也會更好！

thank you!

Yip Ling Ling

you're a BIG BOSS! I think I'm trying to adopt to the way of your masterful thinking, it's too awesome!

Thanks for such a good lesson!

Randy Tao

我非常欣賞這個展覽的策展及展出。很有新意而不落俗套，文本的解釋也很充足，惟 LCD 電視放在地上，看得久了便容易疲倦。我來了兩次，第一次更有導賞，由又一山人親身講解，使我更加理解作品的意義。不但是表面展覽出來，還有由孕育、發展及寓意都有一番新的局面，值得延長及繼續另一章，可喜可賀！

Yuen Siu Ping

未來·過去？

活在當下就是人生，卅年是一生的四分一，名利過去，只餘下甚麼？

為人類、為文化的傳承，是生命的意義過四十不惑之年，每個人有自己的價值觀，放下就是創作，不執着於過去，期待未來，當下一刻就是生命，生命是創作的必需條件！

繼續為香港、中國、世界做些事，是山人的本懷！

祝願見性……

合十

S. K. KWONG

又一山人：

你說過

我相信，就看見

我

我說

我堅持，就成功

這個展覽給我的實在太多太多

然而此刻我仍未能表達我感覺

但我相信，不久將來

我能用我今天所得到的未來

杜可風，我堅持，就成功！

柯曉彤

Dear Stanley,

謝謝，給我看到，聽到，

感覺到——心動。

不停的動……

James Wong

To Stanley Wong：

其實在很早前已聽過你的導賞，但到現在才有機會回應。

起初，還沒聽導賞前，對於不少作品感到不解，但聽過導賞後，不但明白了，還感到有點沉重。

由起初覺得啊！這些作品的意念很好，很聰明很棒以至後感到有所反思。

令我感受深刻的作品有不少，例如《這麼遠，那麼近》像是對自己的一種勉勵，還有《生命在乎你怎樣看》，我很喜歡那句 NO WHERE NOW HERE，有時候，換換角度，整件事就會變得很不同，想起在學業上、生活上，每每走到死胡同的時候，都只會想到「死了」，但其實也沒甚麼大不了，這裏像是完結，那就從這裏重新起步吧！還有《裸體？／裸像？／不幸？／殘障？》，相中人 William 所留下的文字實在太有意義了，無論外表再怎樣，我們都同樣有靈魂，我們都應該平等。

其實曾經聽過他的故事，他實在太堅強了，相比我自己遇上一點挫折就退縮，實在太慚愧了。另外還有《當下》及《superwoman》中德蘭修女的那句話，也是讓我有很多感受，有些人回想着過去，有些人則夢想未來，但無論是前者或後者，我們有的只是今天，讓我想起從前有人跟我說過一句話：天天，最後今天。或許把握了今天，就是捉緊了過去與未來吧。

最感到沉重的是 John Clang 的《Erasure》，但你的回應卻把死亡變成一件不再遙遠的事──不是說死亡很接近，而是死亡不再變得如此陌生。其實還有很多想回應的，但紙的 area 不夠，haha

看完這個展覽，再聽過導賞，感到得到很多，同時也帶來一個好問題，what's next? 謝謝這個展覽，謝謝你以創作給我們對話。

Arca

THANKS FOR BRINGING THIS ARENA OF CREATIVE WORKS TO HONG KONG, ESP. THE WORKS OF YASMIN WHO HAS TOUCHED SO MANY PPL BUT RELATIVELY UNKNOWN IN HK. HER WORKS AND SPIRIT HAS EMBRACED THE MEANING OF LOVE AND SHOULD NOT BE FORGOTTEN.

sunniealways

曾灶財值得尊重,淺葉克己值得尊重,張愛玲值得尊重,……同時,你也值得我尊重!

Choi Ka Ki

超

很多次濕了眼眶,藝術很有分量!!!

謝謝帶來了這麼發人深省的展覽。關於設計,關於生命,關於未來,作為一個設計學生,這場館內的所有作品帶來的思考實在不是一時三刻能夠消化得來,甚至有些問題,有些事,曾經思考過,找不到答案,又放下了那些問題,機械式的做回那些重重複複的(不論是設計也好,做人也罷!)

觀展的過程中,隨着展出的作品,時而帶着嚴肅,時而忍不住一笑!

感動!震驚!

一個時代一件作品的反思,思考設計、思考人生,對求學路上的自己是一次學習與思考。學生會記住……虛心聆聽。

受教了!

梁生(廣州美院08學生)

對社會個體的關注,對生活、生命的思考。

這個展覽讓我有很大的感動,也有很大的衝動去為自己訂立應有的方向,只願剎那的感動能化為持久的推動力,也願個人的創作概念能是自己真正看世界,待人接物的態度。

張秀晶 10/7

Roy

Thanks for MAKING ME THINKING…

HMMMMMMMMMM
MMMMMMMMMM
MMMMMMM…

ANDY

喜歡作品中用十分簡單的手法平靜的說出一些現象，也不能說是訴說，只能說是將自己觀察到的事物展示出來。我喜歡這種表面冷靜，而實際上熱烈的作品，錯過了講座真可惜⋯〉⋯

mushroom

哈哈！這次來深圳看展是個明智的選擇。

我是一名學生，當看到這些大師們的作品及又一山人的三十個回應作品 feel 到我所看到的背後所蘊含的哲學，嘗試用我幼稚的思維進行對於他們創作的最初，都好有愛。

從上次在廣工聽講座到今次現場睇展都有不一樣的感受，到現在大二，我才發現設計是一樣非常有意思的學科，使我對以後的路走得更加堅定。雖然我唔知又一山人是否會看這些回應，甚至係一名普通的大二學生，但我都會很開心，因為我能從這些大師們看到很有意思但具體講不出的東西！（還須考究）

最後，我想講：這個展好給力，希望以後有更多的展在廣州開，這樣會方便一些。哈哈！

陳穎

躺了半小時棺材；沉醉於海棠春睡的川久保玲；也因盧冠廷的發現結他重燃愛火！一整天呆在美術館，仿如談了多次戀愛，經歷數十次人生。

是設計展？是藝術展？誰在乎呢？

生活才是最重要。

用心生活。

在乎你怎樣看。

Ho Siu Hang

又一山人兄：

在八月一號的下午，無意中走進你的展覽……

觀後的感覺是很 inspiring，不在於參展人的殿堂級地位，而是展覽的 theme of「身體力行」。這對於我這個活下來與做事都是「邯鄲學步」的人來說，不單是一個當頭棒喝，更是一個如雷貫頂的 message。

在展覽中之文案看到山人兄會在培育設計界後進上加大力度，看後頓感欣慰：咱們香港在七、八、九十年代很多地方都是世界級的，只是像小弟輩出生在七十年代末的不懂 appreciate。如山人兄能在現今香港每況愈下的情況中，盡一點綿力地力挽狂瀾……香港幸甚！

Dupont Koo Aug 1, 2011

第二次到來欣賞作品，比第一次更深感受，因有你導賞。雖然不是完全不同的感覺，但更有深度，希望你多創作，為城市人築一清泉，讓他們好好學懂欣賞當下生活的幸福及重要性，讓離去前不悔生活過。

Thanks for this Exhibition!
很震撼，很感動呢!!
有太多東西要想，有太多東西要反思了!!

Stanley

看了很多大師級的作品，很令人感動，而他們的 idea，對生命、身邊事物的探討深入淺出，也很容易令到行外人有所感觸，明白。讓我明白到藝術不只是美醜，還有更多的是背後帶出的理念，更要是對社會的影響，之前對藝術的理解太膚淺，我要好好把握現在，做事情要有 heart，好好展望未來，這是看完這個展覽讓我意識到的。

Chris Chow

Eva

第三層的展出是最合我意的，深刻、引人沉思，場景氛圍也很切題，終極思考是每個藝術家都會想到的主題，有關生活的意義，有關生命的意義，有關活着的短短幾十年，有關死亡及死後的歸屬。我想全然不必悲觀哀嘆也不必盲目樂觀，明天有明天該焦慮的事。享受現在一刻，當下把握好未來如何亦不甚重要了。

「時間沒有流逝，流逝的是我們。」

「一沙一世界，一花一天堂，掌中握無限，刹那即永恆。」

PS. 以我在英國兩年的看展經驗（很微薄），這次展覽的水準非常高，看得出主辦人員的用心。

感謝！

駱立思

這是本人所看過最精采的展覽，一共看了三次，相信明天會再來在這裏，我尋找到生命的意義。GOOD SHOW! 多謝你的導賞，獲益良多！

Stanley

這次展覽令我獲益良多，一言難盡，盡在不言中

除了能令我欣賞到不同藝術的創作外，更令我們反思到人生存在的意義，藝術創作的價值，讓我對藝術及人生加深了體會！

Connie

Thanks a lot.

NOW HERE
活在當下，推動我走到人生的另一階段

聖公會諸聖中學劉老師

這是一個非常成功的展覽，閱讀及反思了關於生命的課題。其中以身體圖像結合成中文字的創作最令我留下印象。

"Everything I do always come back to me"

Tan Sum

There is truly no word for this treat that I have had the luck of seeing. The works intrigue me, yet they scare me. Life's course can be seen in an artistic way here, and for that pleasure, I thank whoever allowed me this chance to see such wonderful works. There's not much I can say other than that.

Yuri

後記

三十個對談

兩個展覽

兩個表演（龔志成深圳音樂會及珠寶香港花道示範）

五個演講

二十個導賞

過千個回應感想留言⋯⋯

三年構想，兩年的活動，再用兩年編輯一書兩冊。

三十乘三十 what's next 也來到總結。

再一次多謝參與三十創作合展夥伴單位。

另多謝深圳華・美術館、香港太古 ArtisTree、藍藍的天、八萬四千溝通事務所仝人、商務印書館、一行禪師、李焯芬教授、又一夫人及所有贊助機構及其他很多朋友一直努力配合這夢想實現。

每次導賞最後都會站在跟珠寶合作的《再生‧花》前面這樣說：「這創作因日本天災關係，直至深圳首展十天前才完成；也好可能，我和珠寶這向天、地、人致意為目的之舉，在我三十年創作生涯中最深刻的一趟。與其說這是三十年來最後的一次習作，也應說這是我未來十年、三十年的第一個習作……一個深深體會的自我承諾和啟示；創作不為一己，以社會和眾生先行……」

關鍵是：正在做。

往前看，what's next... 不外乎堅持、熱情和決心。

創意跟人生一樣，也都是一個選擇。

能做、喜歡做、應做、需要做，這個我向大家再一次打開話題；

又一山人／二零一四

WHAT'S NEXT 三十 × 30‥共創 —— 社會・理想國・時間‥生命

作　　者／又一山人（黃炳培）

責任編輯／張宇程　蔡柷音

平面設計／又一山人（黃炳培）　黃名頌

美術製作／郭偉祺　陳育彬

出　　版／商務印書館（香港）有限公司
　　　　　香港筲箕灣耀興道三號東匯廣場八樓
　　　　　http://www.commercialpress.com.hk

發　　行／香港聯合書刊物流有限公司
　　　　　香港新界大埔汀麗路三十六號中華商務印刷大廈三字樓

印　　刷／中華商務彩色印刷有限公司
　　　　　香港新界大埔汀麗路三十六號中華商務印刷大廈

版　　次／二零一四年七月第一版第一次印刷
　　　　　©2014商務印書館（香港）有限公司
　　　　　ISBN 978 962 075 6160

Printed in Hong Kong

導賞

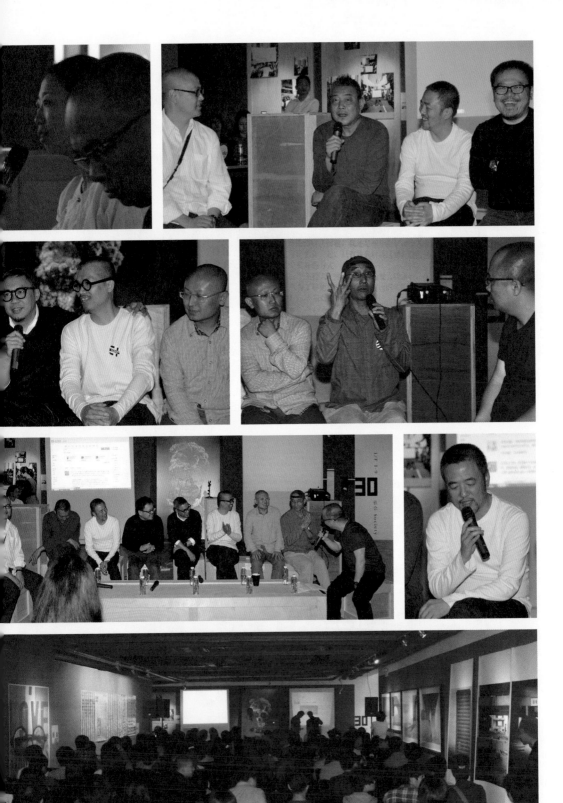

表演／座談

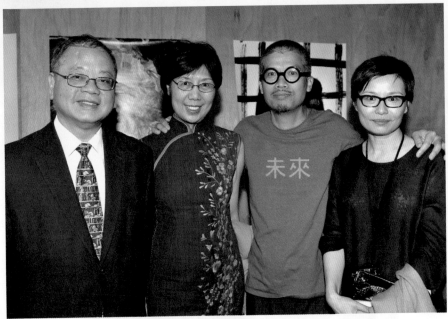

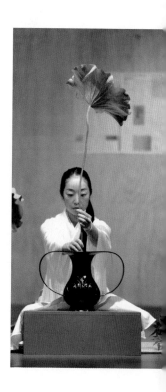

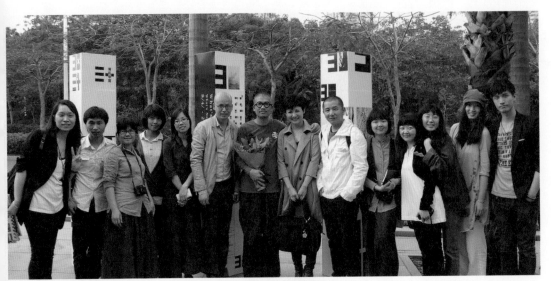

開幕／香港

開幕／深圳

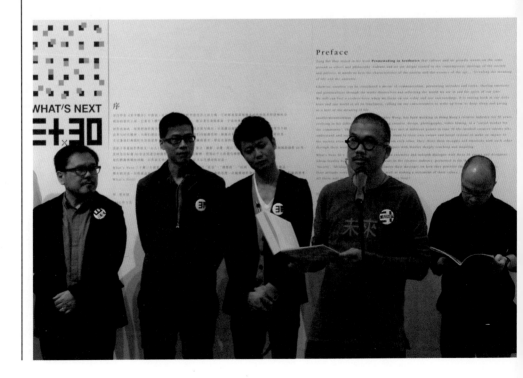

展覽／香港

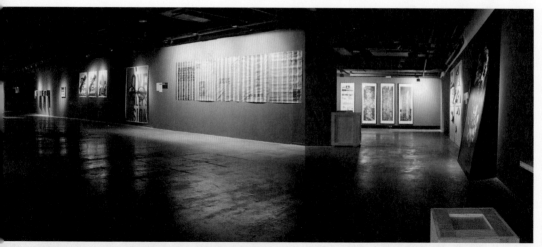

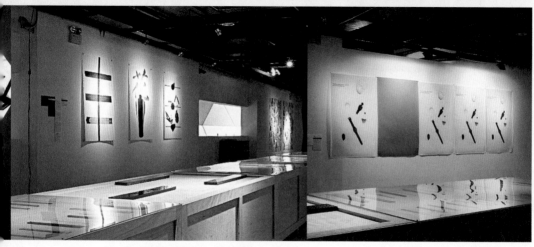

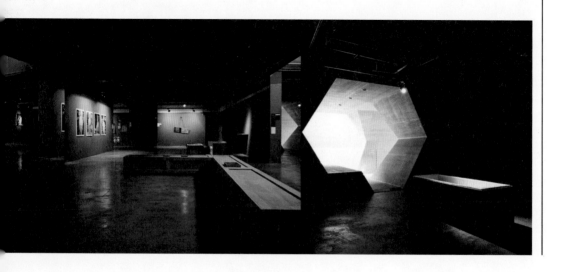

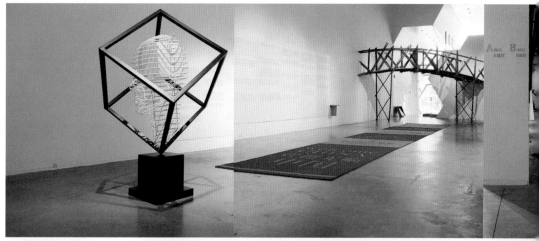

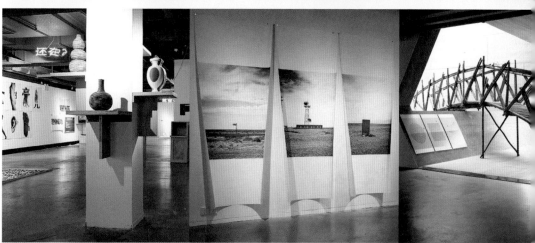

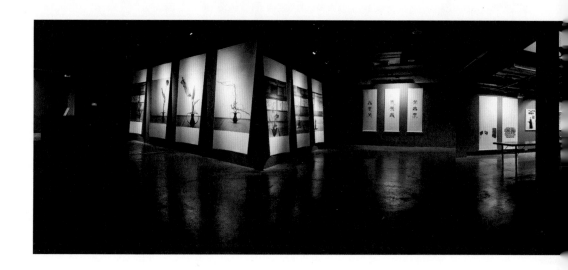

展覽／深圳

親愛なる
Stanley
Wong

三×30
ご招待ありがとう
質問にお答えします

一、20才頃
親のすすめて入門
30才 師匠との出会い
真実との
出会い

二、絵を描くこと
好きでした。
観ることも好き
空想してどこへでも
飛んでいきました。
親父・父が美しいものを
見せてくれたことは
大きく影響してマス
大きくしていマス！
from H.K
→山格

三、出産は人間社会の
中で人間が作った様々
な情報に助けられ
又、とても
まどろっこしいです
（真相を知る前）

珠寶之對話回覆信箋

四季
春が来たら夏
夏の次に秋
秋が終ると冬…
冷冬…の向こうには
必ず暖い春が待って
いることを教わります

花は
季をまちがえること
なく咲きます

樹木・逃さず
自立して生きる
ことと
いけばなから
教わります

大自然の
理を知ると…
希望と・勇気を搗うこと
ができます・又・
心を空っぽにして
いろいろな声を聴くこと
ができます・

私は
自分のことを芸術家
とは思っていません
ずっと同じ旅人かな!。
Stanley
珠賀 拝
二〇二一・二・十三

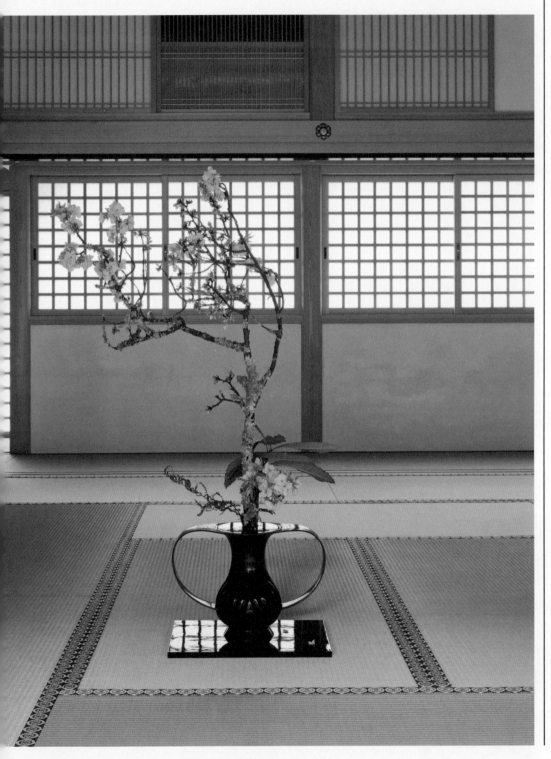

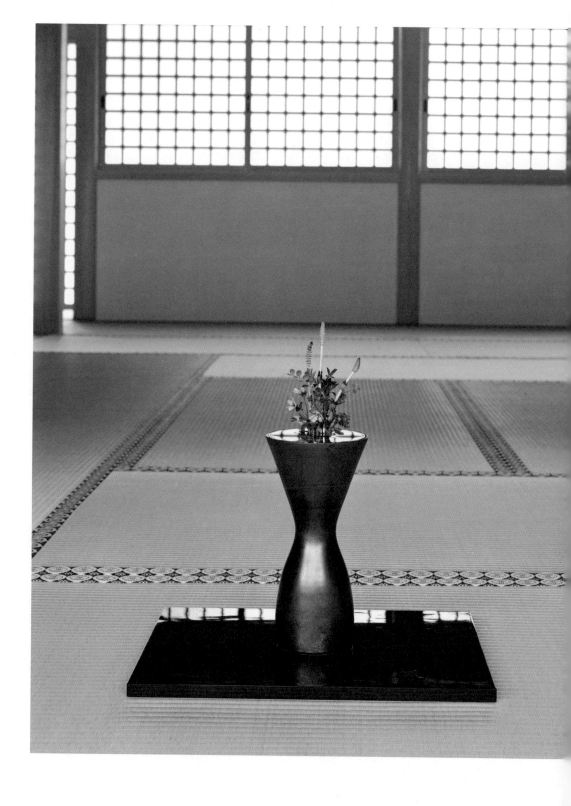

合作作品／時間：生命

再生・花

天地與我同根　萬物與我一體 —— 珠寶

無緣大慈　同體大悲 —— 又一山人

這是一個禮儀，這是一個修練。

這是關於根、愛、感恩、無常、再生的故事。

誠心迴向日本，及天災受苦眾。

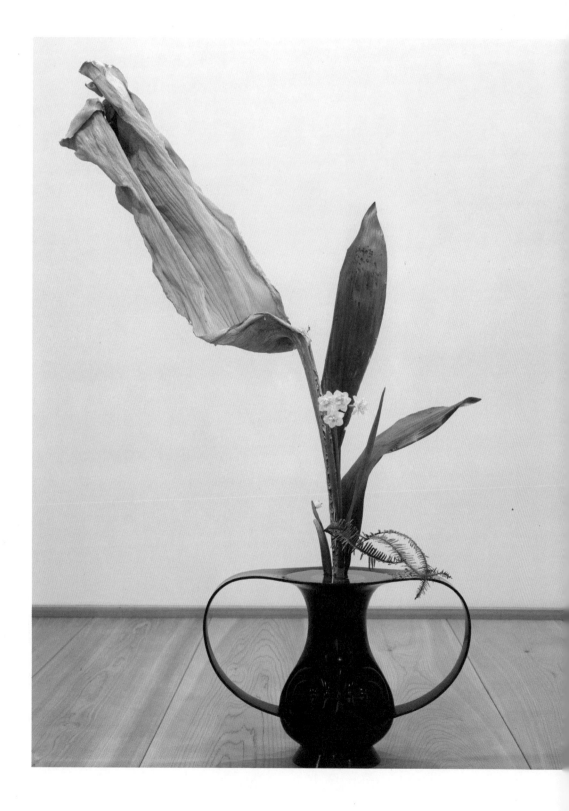

177

珠寶

原名佐野玉緒，字珠寶，日本神戶出生，十年花道學徒生涯後，進入了京都銀閣寺領導花道部，司職寺的禮儀花藝以及教授花道。二零零八年，佐野小姐在巴黎的銀閣寺展覽中主持花道工作坊，其後在法國、台灣以及香港進行了一系列國際花道交流。

在日本，佐野小姐亦參與銀閣寺以外的花藝活動。佐野小姐以寺悠長的傳統──禪為其花道風格，欣喜大自然的豐盛萬物。

二零零四年，佐野小姐擔任日本京都銀閣寺的首位花道負責人，開始在銀閣寺開設花道課程以及教授花道。

二零零八年，銀閣寺為紀念日、法建交一百五十周年，特別推出一項國際文化交流計劃。佐野小姐除擔任活動管理策劃外，其中也包括日後每年在法國的交流活動策劃管理。

二零一零年，佐野小姐擔任銀閣寺文化課程中心（前身是花道研習中心）負責人，司職策劃、管理以及執行國際文化交流計劃，該計劃其後伸延至香港與台灣。

二零一一年四月開始佐野小姐擔任中心負責人，為新成立的 Dojin 協會負責策劃和管理禪道以及茶道、花道以及香道，傳承和研習由足利義政（一四三六至一四九零）主持的東山文化。

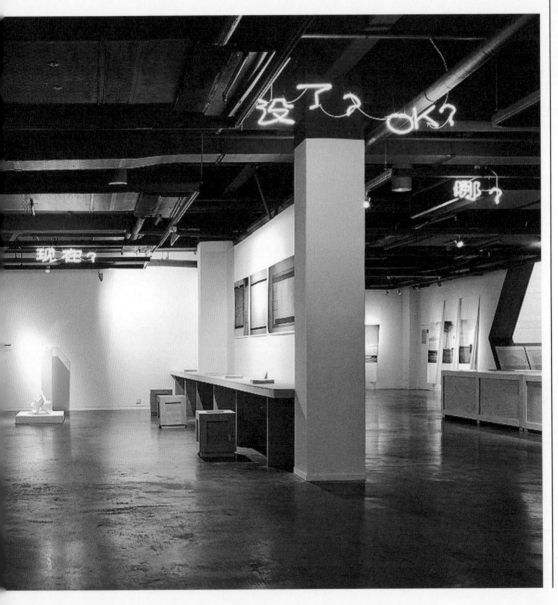

OMD 的文字設計裝置

交流作品／理想國

OMD 的文字設計（Typography）裝置，是一個關於光的文字詩，散落在展廳的各處。這是他們對其他展覽項目作出的自己的反應，以喚起每位觀者的內心詩意。

這個項目包含了我們感興趣的一切：光線、機敏、碎片、環境交互、超鏈接、去中心化、時間性、非線性敘事、日常生活體驗、空間裝置、中國文字設計、空間置換、當代中國、城市手工業、設計的程序生成、受眾的意義生產……

蔣華

設計師、策展人，中央美院執教，成立OMD，專注設計研究與藝術實踐。

國際平面設計聯盟（AGI）會員，並擁有博士學位。

他是《社會能量》、寧波國際設計雙年展、《Post_》、《Nopaper》、《Typoster100》、《在中國設計》、

《批判性平面設計》、《美術字計劃》的策展人。

李德庚

OMD 創建人之一。

主編《歐洲設計現在時》系列叢書與《今日交流設計》系列叢書。

任教於清華大學美術學院，並同時擔任《設計管理》雜誌、《Frame》和《Mark》中文版的藝術總監及北京

今日美術館設計館的學術總監。

《社會能量》、《在中國設計》、《設計的立場》及首屆北京國際設計三年展的策展人。

蔣華＋李德庚

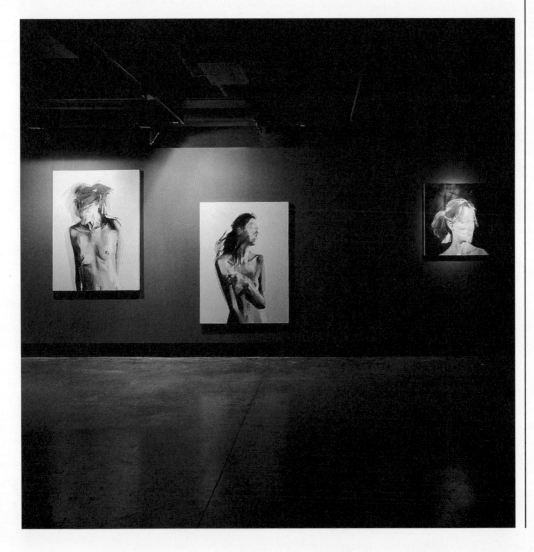

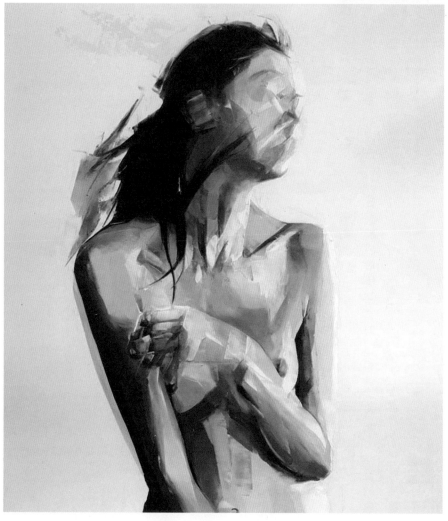

交流作品／時間：生命

Hooligan Class \
Tishbite \
Ulterior Absconded

這是我剛獲又一山人所邀後的作品。

於我而言，每一件創作對我來說都是新鮮的、一個延續、一個進化。我的作品主題總是形象化，我沉醉於操縱顏料刀和畫筆在畫布上遊走的感覺。這件作品在我草圖後，一筆一劃皆是隨心而作。選材時我想到美麗與悲傷，我試圖捕捉完美一刻，繼而失去完美的那份悲傷。我以油彩的質感、濃度、色彩為這些脆弱的血肉之軀帶來重生。人是個不斷和你交流的主體，要表達這份感覺是一個極具吸引力的挑戰。對我來說，這是一種情感體驗，一種沉迷。

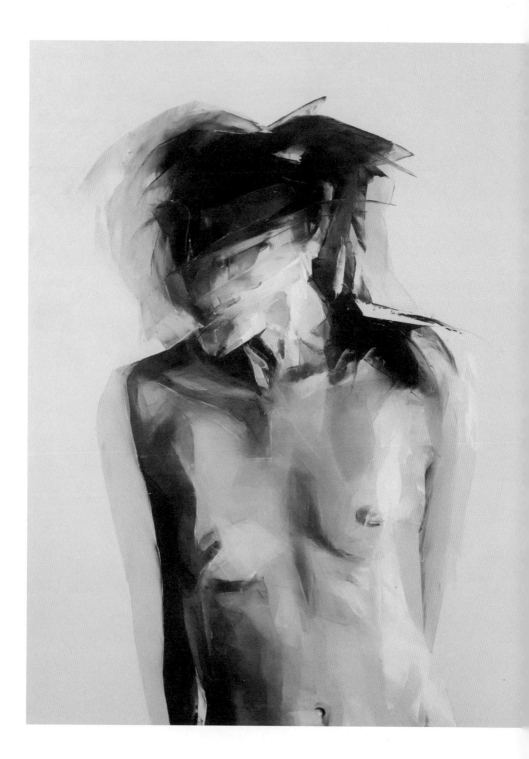

165

Simon Birch

英國出生的亞美尼亞籍藝術家，現長居於香港。

Simon 的作品大部分都是巨型且具象徵意義的油畫。近年他開始涉足電影與裝置藝術，並參與了一些大型的項目，例如在新加坡的《Azhanti High Lightning》（二零零七年，新加坡南洋美術學院）、《這殘酷屋》（二零零八年，香港柴灣 10 Chancery Lane Gallery and Annex）及兩萬平方呎多媒體裝置《希望與榮耀：一個概念馬戲團》（二零一零年，香港太古坊 ArtisTree）。這些作品重新整合了 Simon 的藝術概念、材料運用和美學的關注，當中包括多媒體電影、繪畫、裝置、雕塑和在專門配置的空間表演。

Simon 熱愛普及觀念的轉變，由事件開始至完結的混沌時刻，難以掌握的現在和未來。他利用神話、歷史、馬戲和科幻小說，連接和斷裂，將這些概念變成油畫。Simon 選擇在電影院和舞台去探索這些主題，整個觀看過程極具實驗性，令人目瞪口呆，甚至是電影或裝置，又是一個富親和力的表演。

Simon 最新的展覽包括於二零一零年在倫敦 Haunch of Venison 的集體表演裝置項目《與⋯白日夢》、東京都現代美術館的《蛻變》，以及二零一一年於香港推出大型個人項目《滿口鮮血大笑》。

Simon 的作品曾獲多本國際刊物刊登和評論，包括《Artforum》、《衛報》、《國際先驅論壇報》、《Time Out》及《紐約時報》。

區區肥皂 / 3:30
計劃概念 / SLOW
品牌形象 / CoLAB
手推車設計 / Studiomama (UK)
短片 / 李思睍 @ F/Zero (HK)
主題曲 / 林一峰

今次展出的「區區肥皂」是 CoLAB 與非營利組織 SLOW 合作項目的社區肥皂生產，通過這項目，不同社區的婦女除可學習自主生活概念外，還可以製造或銷售肥皂賺取生計。得到這個彈性工時的當區工作機會，使她們工作之餘亦較能照顧家庭。而所有產品均使用天然原料，並以回收塑料瓶重新包裝，在保護肌膚的同時亦減少對環境的污染。

CoLAB 負責「區區肥皂」的品牌形象，包括從命名、整體視覺、包裝設計到宣傳策略。與 SLOW 的合作模式則不同於傳統客戶和設計師的關係，而是利潤分成的夥伴關係。這種合作模式使彼此站在同一陣線上，故能更表誠地合作，亦有利雙方的持續發展。

身為設計師，我繼續努力探索如何以設計促進商業、文化藝術及社會的共融。若你問我的「What's Next?」是甚麼，這便是我對自己的期許。

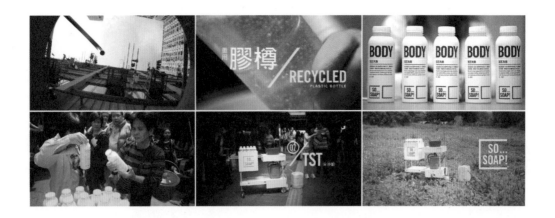

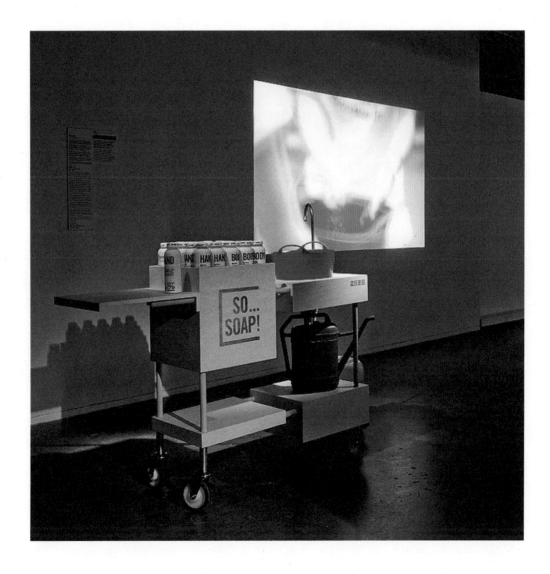

區區肥皂

在二零零七年的一次機會裏，我參與了名古屋國際年輕設計師工作坊，也是初次接觸 Design for Social Innovation（設計與社會革新）方面的議題。在工作坊裏，來自世界各地的年輕設計師紛紛展示他們如何利用設計改善社會問題，而當時的體會，亦影響了自己對設計的看法。

我與合夥人余志光（Eddy Yu）在二零零三年成立 CoDESIGN，在公司邁入第八個年頭時，我們已透過不同商業設計與藝術文化項目，累積了許多經驗。我們問自己：接下來的方向是甚麼，What's Next? 也許，那次名古屋的經驗在我心裏埋下了一顆種子，當我們重新審視公司未來的走向時，便希望開拓一個新的創作平台，集合多方力量，以推動設計改善社會，於是，CoLAB 的概念慢慢成型。

BEFORE

AFTER

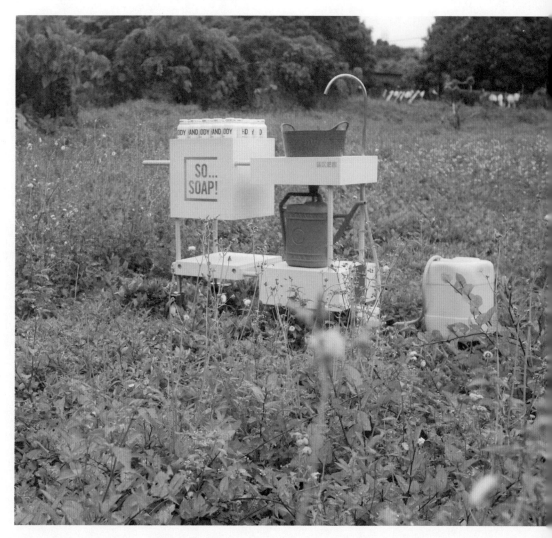

林偉雄

平面設計師。出生於香港，二零零三年與余志光合作創立 CoDESIGN Ltd.。在設計工作外，林氏亦積極參與不同設計交流活動及藝術展覽。

林氏歷年來獲得多個國際設計獎項，其作品亦被英國 V&A 博物館、日本三多利博物館、蘇黎世設計博物館、德國漢堡工藝美術博物館及香港文化博物館永久收藏。

曾取得日本文化廳基金的資助，赴日與大阪著名設計師杉崎真之助作文化交流，並合著《elementism 2》一書。

近年投入 CoLAB 計劃，期望建立新的創作平台，結合不同羣體的力量，以設計推動商業、文化藝術及社會共融。

消失夜空

突如其來的白光把深藍色的夜空撕裂，星星跟月亮都消失得無影無蹤，動物的身軀被刺眼的強光包圍下動彈不得。砰！一聲巨響過後，一切又恢復平靜。

辦公室隔離

大哥們在他們的房間內對着空氣說話，有些自言自語，有些在怒吼！他們隨着自己設定的規限去活動，透明牆壁雖然讓大家看得到對方，但其實沒有正面的溝通，斷斷續續的說話在房間內反彈，永不休止。

被單戀的大自然

很喜歡去動物園探訪各種有趣的動物，開心背後卻又有種內疚及悲傷的感覺。為了滿足我們的好奇和迷戀，本應在野外自由生活的動物，一生都將活在籠牢裏直至生命終結。

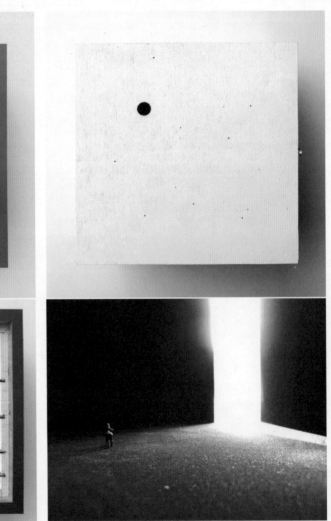

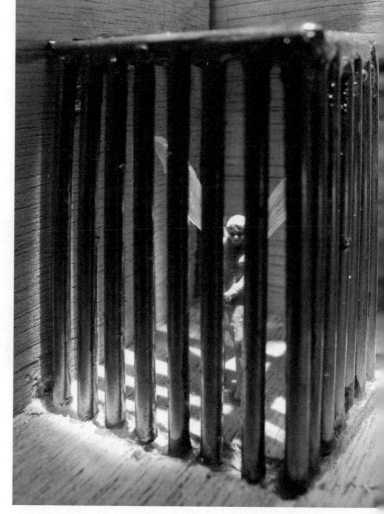

交流作品／社會

大鐵人十一號

《大鐵人十一號》是一間建造於搬運手推車上的城市睡覺裝置。擺放於街道上它是一個有趣而吸引的雕塑。站立起來時像一個鐵造的機械人，平放時可變身為一間有睡床、桌子及椅子的安樂窩。《大鐵人十一號》象徵着每一個人都可以靠自己的雙腳站起來。繼續向前行，就可以走出自己的一條路。

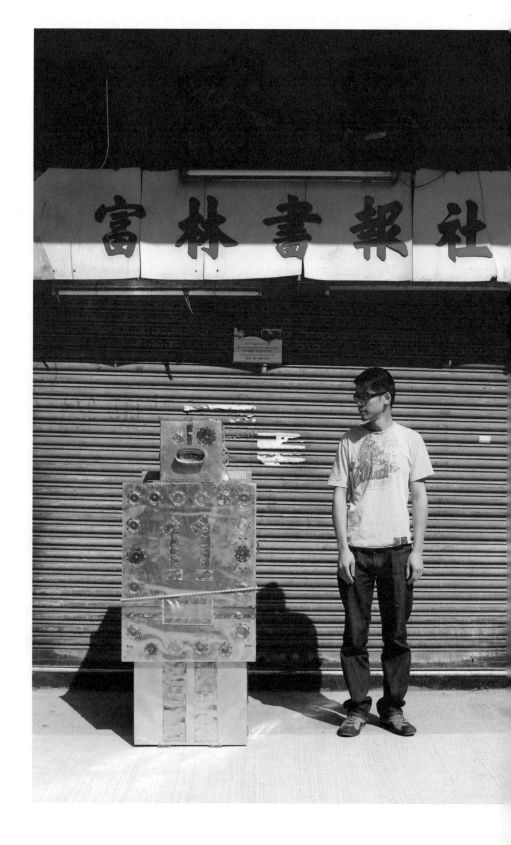

黃國才

一九七零年在香港出生，二零一零年獲香港藝術發展局授予年度藝術家獎，二零零三年獲香港藝術新進獎及優秀藝術教育獎項。

美國康奈爾大學建築藝術系學士、英國卻爾西大學雕塑碩士、澳洲皇家墨爾本理工大學藝術博士。現為香港理工大學環境及室內設計系助理教授。

曾策劃及展出多個以空間和城市為主題的展覽，包括：《屋企》（一九九九年）、《我的摩天大樓》（二零零零年）、《都市空間》（二零零一年）、《遊離都市》（二零零一、二零零二、二零一零年）等。

自二零零零年開始其《遊離都市》攝影系列，穿着摩天大樓衣服扮演大廈角色於世界各地尋找烏托邦並出版《遊離都市十年》相片集（二零一零年）。其設計的一人居所三輪車屋《流浪家居》於二零零八年獲選代表香港參加意大利威尼斯建築雙年展。二零一零年更於香港深圳城市／建築雙城雙年展中駕駛他的「漂流家室號」小型船屋在香港維多利亞港上漂浮。

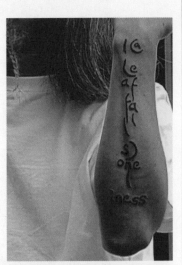

詩／e. e. cummings
書法／彼得小話
紋身師／gabe
錄像／黃子珏
藝術顧問／任卓華

交流作品／時間∷生命

（另一片）落葉

「落葉」⋯⋯「寂寞」⋯⋯這兩種在大自然與生命當中永恆的現象，出現在 e. e. cummings 的一首詩當中。我在一九八四年把它譜成以女高音及敲擊樂演奏的樂曲。二零一一年我把這首詩紋在我的前臂上，然後根據一九八四年的錄音再創作了一首新的樂曲，這就像是一個旅程——一首曾經觸動我心靈的詩，如今變成刻在我身上的印記。前後經歷二十七年，成為了一個完整的循環。

149

l(a

le

af

fa

ll

s)

one

l

iness

龔志成

香港作曲家、表演者、音樂文化推廣人。龔氏於美國隨 Allen Trubitt 及 George Crumb 學習古典音樂及作曲。他與 Peter Suart 在一九八七年成立「盒子」樂隊。自二零零九年起他致力組織免費街頭音樂會。

在過去二十多年內，龔志成的作品反映他對不同音樂風格及現代劇場藝術方面的探索及實驗。自一九九六年起，龔氏的個人音樂劇場作品有《行行重行行》、《浮橋》、《迷走都市》、《M圍》及《迷走都市 II》。

近年龔志成活躍於聲音藝術的工作。作品包括為大受好評的香港藝術館展覽《尋找麥顯揚》（由任卓華女士策劃）所設計的聲音裝置《430小時：世界歷史》，以及於二零一零年香港藝術館《視界新色》展覽的聲音／錄像裝置《波長：450-570納米》。

145

交流作品／時間：生命

讀：物

取一頁剛讀完的書，

用廉價相機拍一照片，把內文數碼化，

以亂碼翻譯書頁幾段文字，

把照片和亂碼圖像並排。

文字語意被轉化成圖像／亂碼，然後後續的灼燒動作、裝裱和懸掛方式再把平面圖像轉化為物件／雕塑。

一個把書寫文本轉化成視覺圖像，再轉化成物件的練習。

我做作品時有三種基本關注：物理性、文化涵義和精神性；所以我是傾向用手想東西的人。一般先考慮物理性，然後文化涵義或精神性；

陳育強

畢業於藝術系，其後於美國鶴溪藝術學院獲藝術碩士學位。一九八九年起於中文大學藝術系任教，主講藝術創作課程，並為藝術碩士研究生指導老師。二零零九年起，兼任藝術文學碩士課程總監。

陳育強曾參與展覽超過七十次，包括「第五十一屆威尼斯雙年展」、「第二屆亞太三年展」等。作品曾榮獲「公共藝術比賽首獎」（大埔中央公園）及「德國漢諾威世界博覽會藝術比賽」第二名。

陳育強之學術興趣為香港藝術及公共藝術；亦曾任《香港視覺藝術年鑑》主編及沙田「城市藝坊」藝術總監。

現為汕頭大學藝術及設計學院學術顧問、亞洲藝術文獻庫顧問、香港藝術發展局藝評委員會顧問。

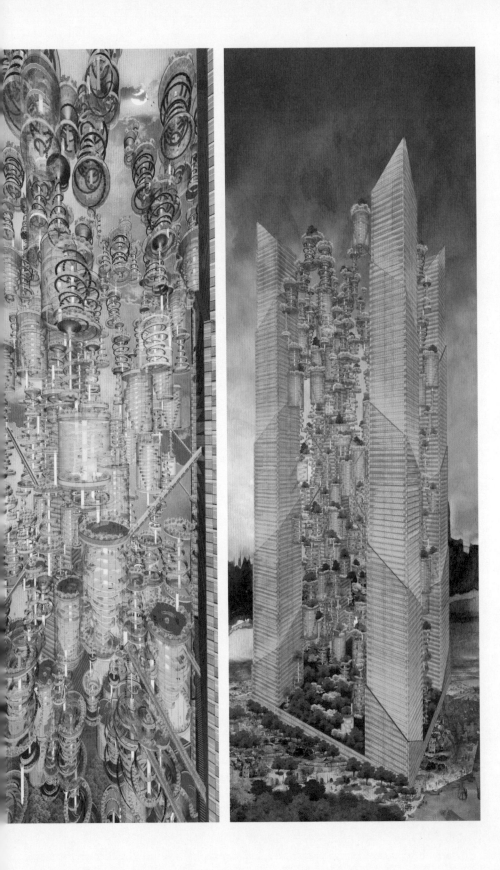

都市之塔・都市之道

當都市再興
捨實　從虛

捨利　興文化

捨建築　造留白

捨潮流　定政策

捨邏輯　選橫向

捨中庸　得悟道

願它綠葉成蔭
願它靈活變化
願它開天闢地
願它積極樂觀
願它寓意深遠
願它永垂不朽
創意與政策並行

135

呂文聰

建築設計師，生於香港，畢業於東京文化建築學院。

從一九八零年起曾就職於 Foster & Partners 和 Rocco Design Limited，參與設計多項獲獎之建築項目，如香港滙豐銀行總行、香港國際機場、東京世紀塔、香港機場快線車站及香港國際金融中心。

於二零零一年創辦 TACTICS，從事基建、大型商業及總體規劃之設計工作，項目遍及中國內地及越南等地。同時，積極地研究及創作都市發展概念設計。

二零零四年，獲《透視》雜誌（Perspective）選為亞洲最有前瞻性的五位設計師之一。

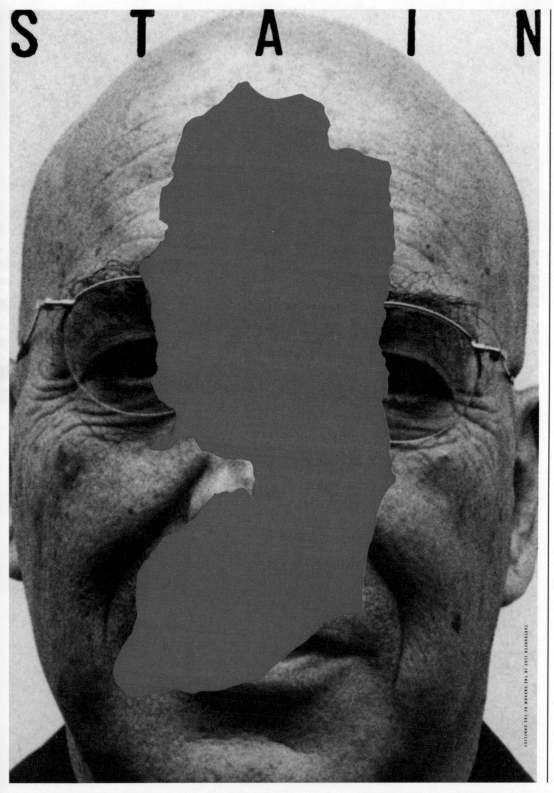

133

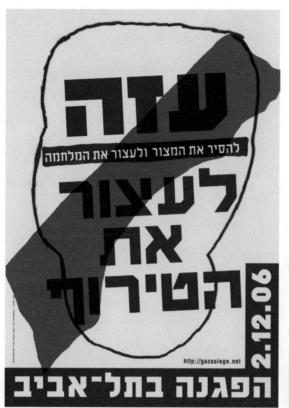
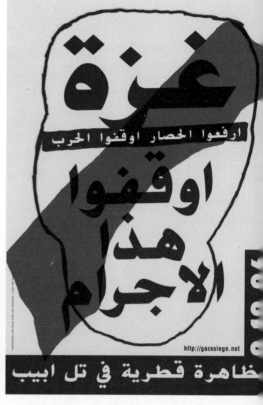

左 / 加沙停止瘋狂（希伯來文）
　　加沙停止瘋狂（阿拉伯文）
右 / 污漬

交流作品／社會

I Love Stanley's Vision

任何時候想起又一山人，我都會聯想到他的笑臉和粗框黑眼鏡。這海報是向又一山人以及他的三十年成就致敬。眼鏡代表又一山人，透過它你可以感受到他的世界觀。正如我在海報所說，我喜歡又一山人的視野以及他看世界的方式……

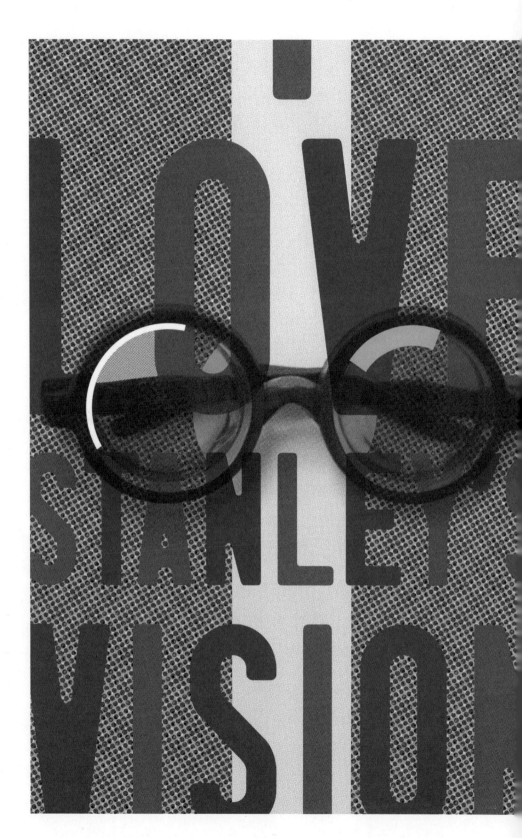

129

David Tartakover

自一九七五年在特拉維夫開設他的個人工作室，專門從事文化和政治工作，最為人津津樂道的是他關於以巴衝突的海報。

他在以色列和海外均獲獎無數，包括：第八屆拉赫第國際海報雙年展金獎（芬蘭，一九八九年）和莫斯科國際海報雙年展大獎賽（二零零四年）。以色列、中國、歐洲、日本和美國的博物館均有永久收藏他的作品。

David 收集和研究以色列設計歷史，同時亦為以色列及海外設計展的策展人。著作方面，David 編著了一本關於五十年代以色列詞彙的書籍《Where we were, What we did》（Keter Publishing 出版）。

David 曾於以色列、阿根廷、比利時、中國、法國、德國、希臘、日本、波蘭、俄羅斯以及美國舉行個人展。

David 是二零零二年 Israel Prize Laureate 得主以及國際平面設計聯盟（AGI）會員。

城市人常常對他們側目而視，唯恐避之不及。在世界各地城市化的洶湧浪潮下，他們由構成社會的主體漸漸成為了邊緣人，他們所延續的祖先的傳統生活方式及價值體系也一樣日漸凋零……

這些年看遍世界各大時裝之都的繽紛妖嬈，卻沒有哪一樣比他們黝黑粗糙的面孔和沾滿塵土的勞動服更讓我感動和震撼！面對這些儼然已經成為他們身體或生命的一部分的衣服或物件，感受它們曾經陪伴主人度過的歲月和艱辛，體會他們無法言表的歡喜和悲哀……

請直面這些未曾修飾的曾經帶着他們體溫的物件，除了毫不掩飾的「貧窮」和「節儉」，它們也透露出城市人難以想像的生命的頑強和堅毅。

再次向在大地上耕耘的農民們致意！他們是我最為尊重的人。

我們並不缺少善良、同情心、智慧和力量，我們缺少的是勇氣和行動。

摘自林語堂著《吾國吾民》：

我堪能明白地直陳一切，因為我心目中的祖國，內省而不疚，無愧於人。

我堪能暴呈她的一切困惱紛擾，因為我未嘗放棄我的希望。

中國乃偉大過於她的微渺的國家，無需乎他們的粉飾。

她將調整她自己，一如過去歷史所昭示吾人者。

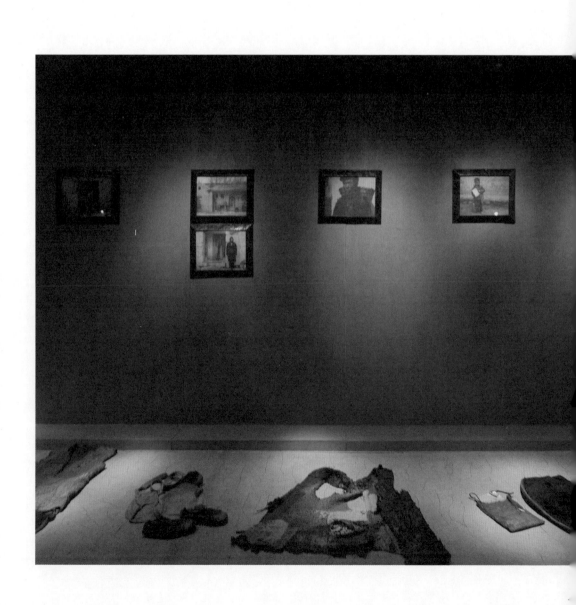

吾土吾民

命中註定，我終究是屬於這塊生養我的土地的。

雖然成年的我早已剪斷了和母親相連的臍帶，但是與這片飽經滄桑的土地之間那條看不見的臍帶卻從來未曾斷開過。

在繁榮的城市呆久了都會感到壓抑和窒息。每次奔向鄉野的原因其實都只是一個：心裏聽到了大地母親的召喚：「來啊！來吧！我的孩子！」這聲音從微弱到逐漸強烈，直到給我足夠的勇氣催我一次次地踏上歸途……

回鄉，回鄉！回歸鄉土！我從來不說「去」。

站在高山之巔俯視蒼茫大地，曠野中撲面而來的清冽山風吹透被汗水浸濕的胸膛，心瞬間被這寧靜的狂喜所撞擊着：有甚麼能比用雙腳丈量大地更為踏實？有甚麼能比耕耘播種更充滿希望？

鄉野中的行走常常看到和土一樣質樸的農民，和他們沉默的牛一起循環往復，在大地上犁出四季的詩篇，世世代代，未曾改變……

我們餐盤中的食物，我們身上的衣裳，無不來自灑滿他們汗水的大地，而

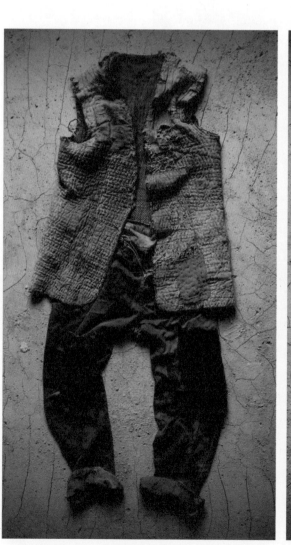
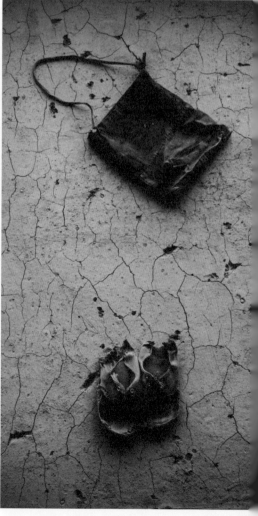

馬可

一九七一年生於吉林長春。服裝設計師，蘇州絲綢工藝美術學院工藝美術系畢業，後學習設計。一九九二年於廣州一間小型服裝公司工作。

一九九四年，憑《秦俑》獲得「第二屆中國國際青年兄弟杯服裝設計大賽」金獎。一九九五年，在北京舉辦首次個人作品發佈會，同年被評為首屆「中國十佳服裝設計師」及被日本《朝日新聞》評為「中國五佳設計師」。一九九六年，創建服裝設計師品牌「例外」，並擔任設計總監。一九九八年，「例外」系列首次參展中國國際服裝博覽會，大獲好評。二零零零年，被美國《The Four Seasons》雜誌評為亞洲「十佳青年設計師」。

二零零二年，馬氏是中國唯一應巴黎女裝協會邀請的設計師，參加巴黎國際成衣展。二零零五年獲「藍地」北京·中國服裝設計金龍獎之「最佳原創獎」，並獲上海國際服裝文化節「時尚新銳設計師」獎項。二零零六年被《週末畫報》評為「全球傑出華裔時裝設計師」。

二零零七年，馬氏應邀參加「巴黎時裝周」，同年發佈個人品牌「無用」，並創建「無用工作室」，宣導世人過簡樸生活，追求心靈成長與自由。同期，於巴黎舉辦《無用之土地》作品展。二零零九年獲香港設計中心授予「世界傑出華人設計師」榮譽。二零一零年獲世界經濟論壇授予「世界青年領袖」名銜。

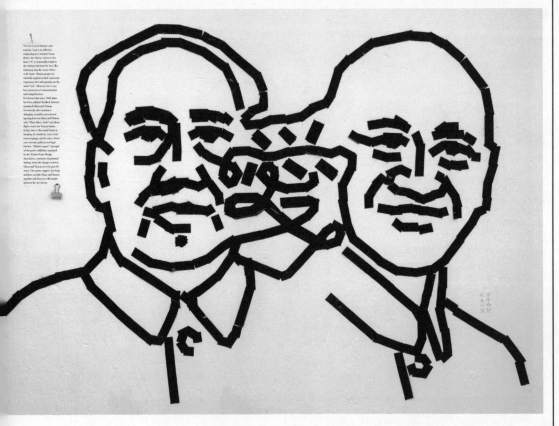

121

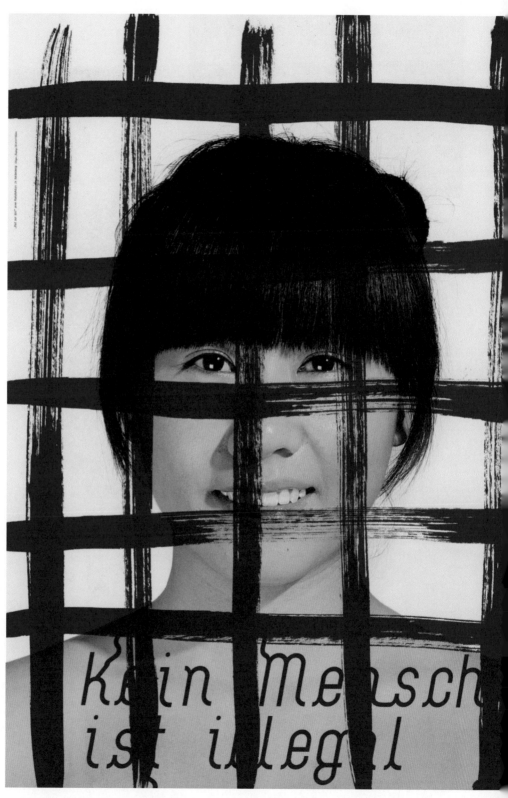

no man is illegal / 沒有人是不合法

交流作品／社會

HOPE

馬克思的共產主義理論，也是人類重要的精神財富。但是人類借助這個哲學，進行主義的戰爭帶來的痛苦，不可以不說也是人類的悲哀。精神財富和人類的悲傷，由同一樣東西帶來。就像膠袋的發明，本意為了方便人類的生活，但由危害人類健康的聚乙烯製成的膠袋需一千年時間才能被分解，期間還要產生有害的氣體。每年全球至少要用掉五千億個膠袋，這些膠袋中只有不到百分之三可回收，其他的最後都成為垃圾，危害了人和自然界。人和人的和諧需要意識形態的理性共存，人和自然的和諧需要減少環境的污染成為自然之友，請少用膠袋！

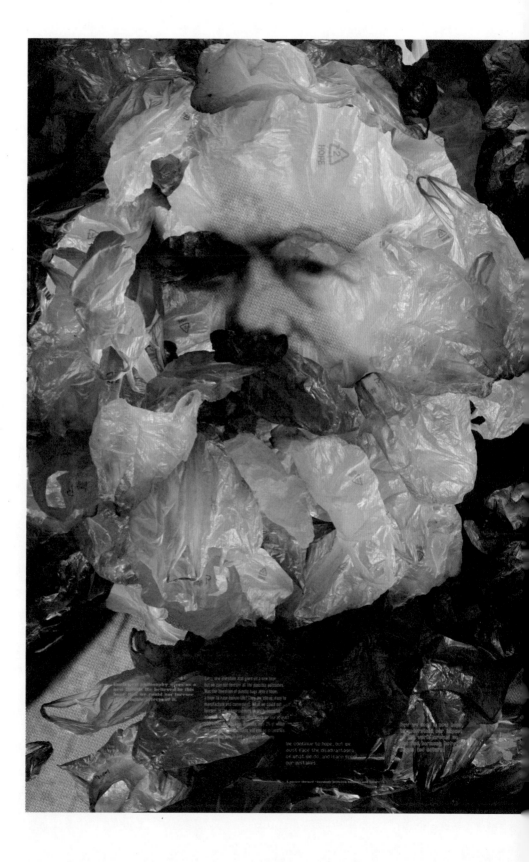

何見平

一九七三年出生中國，現居柏林。平面設計師、教授和自由出版人。

曾就讀中國美術學院、柏林藝術大學和柏林自由大學。曾任教柏林藝術大學，現受聘任香港理工大學客座教授、中國美術學院外聘教授和研究生導師。

設計作品曾獲寧波海報展銀獎、紐約 ADC 銀獎和銅獎、華沙海報雙年展展銀獎（兩次）、芬蘭 Lahti 海報雙年展第一名、香港海報三年展銀獎（兩次）、俄羅斯金蜜蜂獎、紐約 TDC 優秀獎、墨西哥海報雙年展銀獎和東京字體指導俱樂部（TDC）等獎項。二零零六年榮獲德國 Ruettenscheid 年度海報成就獎。個展曾在德國、香港、台灣和馬來西亞等地舉辦。

曾擔任巴黎 ESAG 設計學院碩士專業考核委員會成員，及德語百佳海報、波蘭 Rzeszów 國際戲劇海報雙年展、波蘭華沙海報雙年展、德國紅點設計獎、寧波海報雙年展和香港亞洲最有影響力大獎等活動國際評委工作。

現為國際平面設計聯盟（AGI）會員。

揚子：長江

一次又一次站在這裏，我不知道眼前流水是否就是我以往幾次旅程所見的流水，它們流到大江大海、蒸發變成雲、然後雲再變成雨。所有事物都是循環不息的。。沒有消失。

作為一個於以色列出生、居於英格蘭的南非人，目睹中國正進行的巨大變化，我忽然產生了一種強烈的無根感。中國的發展有如西方社會的倒模，亦往往倒模了西方發展中的最壞之處，我看到的都是全人類的縮影。我們在重複自己的錯誤，我驚覺，在我而言，這個項目不單是關於中國，它還關於所有人、關於人與人之間的相互聯繫。

雖然我從來沒有打算拍攝紀實照片，但這計劃的社會性是無處不在的、不可迴避的。作品裏面的主題無可避免涉及一百七十萬人口在六百公里（三百八十英里）的沿岸流徙、以及一個國家以前所未有的速度發展對國民帶來的影響。中國好像正在摧毀自己的歷史，割斷國家的根源。現在拆卸與建設在中國俯拾皆是，規模之大，令身在其中的我不能分辨這是在建設或是在拆卸、在拆卸或是在建設。我感覺有如二十世紀的移民，湧到美洲土地上開展無根的新生活。矛盾的是，中國人傳統上有着濃濃的鄉土情

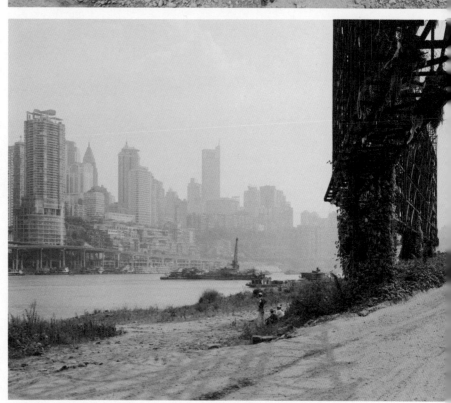

以及對家鄉深深依戀，但為何中國人深深依戀鄉土，卻又無情地重建或重塑它們呢？

中國發展瞬間萬千，我永遠無法再拍到跟這些照片一樣的風光。

Nadav Kander

攝影師、藝術家、導演。Kander 最為人認識的是其人像及風景作品。他的作品現時在倫敦 National Portrait Gallery、Victoria & Albert 博物館、及多間國際藝廊和博物館展出。

Kander 自十三歲已接觸攝影，他當時在南非空軍協助於黑房沖印飛機鳥瞰圖。一九八六年與妻兒遷居倫敦。他是其中一位最多人尋找的人像攝影師，曾被《時代》週刊及 National Portrait Gallery 聘用。

Kander 最為人熟悉的攝影作品包括《Diver》、《Salt Lake》、《Utah 1997》，以及為美國總統奧巴馬拍攝的《Obama's People》系列。《紐約時報週刊》二零零九年曾為《Obama's People》系列刊登五十二頁全版彩圖。

Kander 的作品集包括《Beauty's Nothing》、《Nadav Kander - Night》、《Yangtze - The Long River》、《Bodies. 6 Women.1 Man》等。其中《Yangtze - The Long River》獲 German Photo Book Awards 金獎。

獎項方面，Kander 於二零零二年獲皇家攝影學會 (Royal Photographic Society)「特倫斯‧唐納文」獎。二零零八年獲中國連州國際攝影年展「年度攝影獎冠軍」。二零零九年憑《Yangtze - The Long River》獲得 Prix Pictet 'Earth' 世界環保攝影獎冠軍。同年，獲第七屆年度露西獎 (Lucie Awards) 選為「年度國際攝影師」，亦獲美國美術總監會 (Art Director's Club)、國際攝影獎 (International Photography Awards)、英國設計與藝術協會 (D&AD)、約翰‧寇博基金會 (John Kobal Foundation)、歐洲國際廣告獎 Epica 等頒發獎項。

近年，Nadav 也參與導演電影短片，其中執導的《Evil Instincts》與荷李活一眾夕角合作。

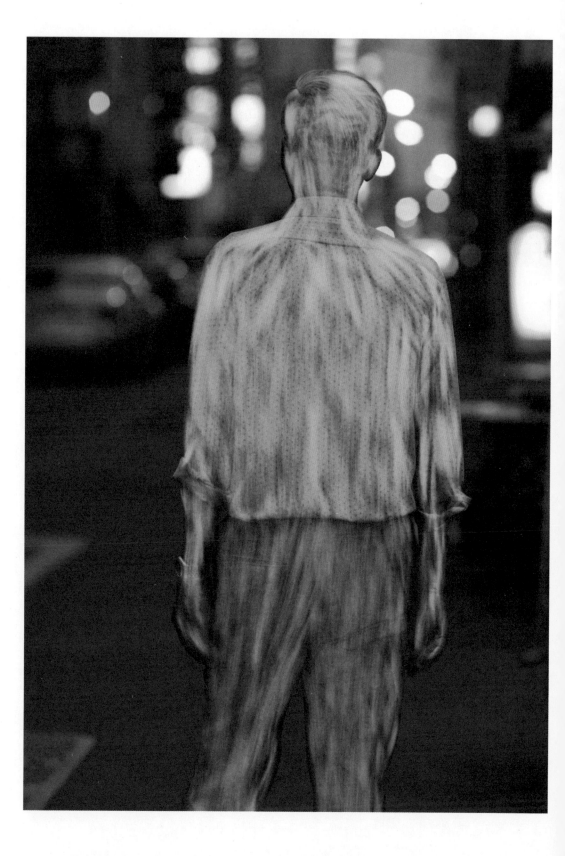

交流作品／時間：生命

Erasure

Erasure 主要圍繞我和太太七十多歲的雙親，幾年前在東京的家庭旅行的照片。畫面聯想到旅行時的愉悅外，亦悲傷地預告了他們人生的最後目的地——死亡。我細心用橡皮擦將他們的影像褪色，如掃描一樣呈現、見證他們正悄然流逝的生命。傷感的是，褪色的過程讓我重拾一串串悲痛和親密的回憶。

這系列的主題一直縈繞着我——我的心聲和對家人的情感。時間在流轉，我的心在恐懼、內疚、和解、不安中掙扎，同時面對着家人年華漸去和離別。他們蒼老的臉容影照出我的未來和反思。我想到小時候問過的一個怪問題：當我雙親死去時，將會有甚麼發生在我身上呢？

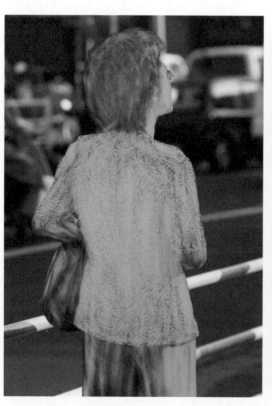 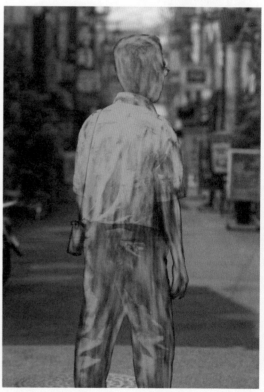

John Clang

攝影師和視覺藝術家。一九七三年生於新加坡，現居於紐約。

他十七歲入讀新加坡 Lasalle College of the Arts 修讀美術，但半年後輟學，跟從攝影大師 Chua Soo Bin。他二十歲舉行第一個展覽，是與在新加坡極具爭議性的藝術團體「5th Passage Artists」（現已停辦）的聯展。自此以後，他在中國、法國、香港、意大利、馬來西亞、新加坡、美國等地參與了二十多個國際性的個人及團體展覽。他個人作品現永久收藏於新加坡國立美術館，各地的私人收藏家也有收藏他的作品。

他的攝影作品探討平凡的地方、世俗的主題，及日常生活中與人息息相關的微細處，並透露他對時間、空間的幻想，及個人如何讓人的存在與這些層面相互角力。其中《時間》（Time）是一個涉及記錄位置，並以蒙太奇手法表達時間流逝的作品系列。

二零一零年，他成為了首位獲得新加坡藝術界最高榮譽 President's Designer of the Year 的攝影師。他的作品於同年的 Sovereign Asian Art Prize 為四百件提名作品中最後入圍的三十件作品之一。

Why do you like her?

Does she know you like her?

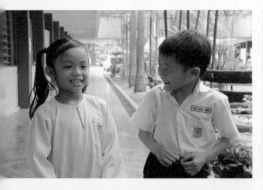

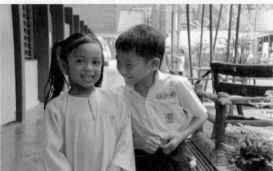

Our children are colour blind.
Shouldn't we keep them that way?

Selamat Menyambut Hari Kemerdekaan ke 50

PETRONAS

Tan Hong Ming in love.

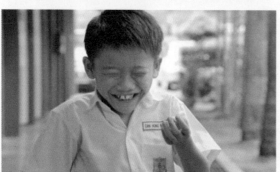

What do you wish to say to her?

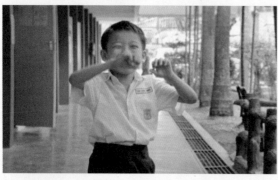

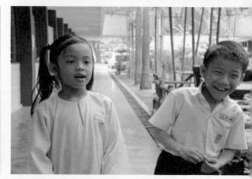

大同。大愛。

一九九三年，馬來西亞國家石油公司，馬來西亞唯一的國家石油公司出現問題。儘管公司一直致力協助該國經濟增長，但公眾對它的印象仍然欠佳。

無論做甚麼——協助本地公司創業、贊助本地學生升學、慈善捐獻等，當地市民仍視它為一個富有、冷漠、欠個性、扎根馬來西亞、傲慢的大型企業。

原因很簡單，它們的善舉未被宣揚。

當他們來找馬來西亞李奧貝納廣告公司時，我們完全了解亞洲人「為善無近名」的原則。作為亞洲人，我們也明白他們不讚賞高調吹噓慈善義舉。因此，我們提出用一個含蓄而滿有意思的廣告，取代鋪天蓋地式宣揚該公司的善舉。

為了說服當地人相信馬來西亞國家石油公司是一個友善的、樸實的馬來西亞企業，我們建議透過企業廣告，對一些深層次的社會敏感問題表態。畢竟，這些問題只能由一家當地公司有能力且有說服力的來做。

Start drawing now.

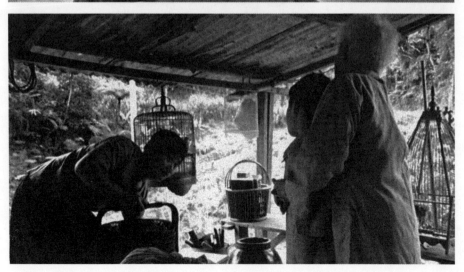

於英國完成大學心理學課程後，隨即投身廣告業達二十六年之久。

這些年來，她開始寫劇本及執導多個揚威馬來西亞國內外的廣告，當中包括馬來西亞首次、也是唯一一次獲得的康城電視廣告設計金獅獎。其後，Yasmin 還開始製作長劇電影。她一共創作了六套長劇電影及一套紀錄片，當中六套長劇電影均在世界各地的影展，包括柏林國際電影節、東京國際電影節、三藩市國際電影節、南韓釜山國際電影節等，獲得多項提名及國際獎項。作品包括：

《愛到眼茫茫》（Rabun・二零零二年）

《我愛單眼皮》（Sepet・二零零四年）

《花開總有時》（Gubra・二零零五年）

《Voices At The Bottom Of The Pyramid》（紀錄片・二零零五年）

《木星的初戀》（Mukhsin・二零零六年）

《轉變》（Muallaf・二零零七年）

《戀戀茉莉香》（Talentime・二零零八年）

Yasmin 亦擔任電影評審團成員，包括伊朗曙光旬國際電影節（二零零六年）、希臘鐵撒隆尼卡國際電影節（二零零七年）及第五十八屆柏林國際電影節（Generation 組別）（二零零八年）。

Yasmin Ahmad

同晷

「同晷」即「同軌」，「晷」是時間，「軌」是軌跡。

作品以中國古老的農事曆法——二十四節氣為創作靈感，試圖尋找中國傳統價值理念與設計之間的微妙關聯，啟發觀者去思考。

作品以二十四節氣中如「春分、夏至、立秋、冬至」等，與中國傳統宇宙物質觀五行的「金木水火土」相結合，用不同的材質去演繹二十四節氣的圓滿輪迴。

「水火木金土」的排序，對應設計師師個人修為「滋生、生長、升發、化萬物、新生」的過程。

水有滋養德澤，為智慧和思想的載體；

火是持續的創意化學反應，點燃設計烈焰般熾熱的精神；

木有風雅之華，象徵設計的生命力；

金有變革的特徵，象徵創新與求變；

土以其博大、平實，賦予設計新一輪生命的土壤。

作品旨在表達在設計的世界裏，設計師在近乎等同的時間和軌跡中，設計精神的不斷上升與昇華。

韓家英

一九六一年出生於天津。現為韓家英設計公司創辦人、中央美術學院城市設計學院客座教授，亦為深圳第二十六屆世界大學生夏季運動會專家顧問、紐約藝術指導俱樂部（ADC）會員、英國設計與藝術協會（D&AD）會員、國際平面設計聯盟（AGI）會員。

韓氏曾獲「平面設計在中國展」金獎、「香港設計展」金獎、「波蘭國際電腦藝術雙年展」一等獎、「日本富山國際海報三年展」銅獎、「捷克布爾諾國際平面設計雙年展」榮譽獎、「莫斯科國際平面設計雙年展」金蜂大獎、「二零零九亞洲最具影響力設計大獎」金獎等。

其作品入選舉西哥國際海報雙年展、法國肖蒙海報藝術節、日本富山國際海報三年展、赫爾辛基海報雙年展、華沙國際海報雙年展、捷克布爾諾國際平面設計雙年展、東京字體指導俱樂部雙年展、芬蘭國際海報雙年展、英國 D&AD 年鑒、紐約 ADC 年鑒、東京 TDC 年鑒，並藏於法國肖蒙海報博物館、德國海報博物館、丹麥海報博物館、日本 DDD 畫廊、德國 Kunst und Gewerbe Hamburg 博物館、香港文化中心及國內美術館和博物館等。

先後擔任香港特許設計師協會九八設計年展、寧波國際海報雙年展、中國創意百科、澳門設計展、亞太城市市長峰會宣傳海報設計邀請賽、香港國際海報三年展等評委及「靳埭強設計獎」終評評委。

为食

嘴饞為食如我，冀望未來依然可以仔細品嚐人世間紛陳口感和味道，諸如

甜、酸、苦、辣、辛、鹹、鮮、麻、香、臭、濃、淡、脆、嫩、爽、清、濁、厚、薄、渾、軟、硬、冷、熱、潤、滑、燙、涼、暖、韌、實……

諸事八卦如我，但願有機會偷師目睹以至親自下廚實踐精深博大中式烹調手勢技法，諸如炒、炊、煮、煎、爆、炸、焓、滾、漉、灼、焗、涮、焜、焗、燜、炆、燴、蒸、燉、扣、煲、熬、燼、煨、焐、燻、烘、焗、煸、溜、羹、扒、攢、燒、烤、鹵、醬、浸、風、臘、煙、薰、糟、醉、甑、凍……

既是名詞、動詞又是形容詞甚至副詞的這一連串與飲食相關的單字，既是千百年文化經驗技術累積，也是人生的概括和總結。

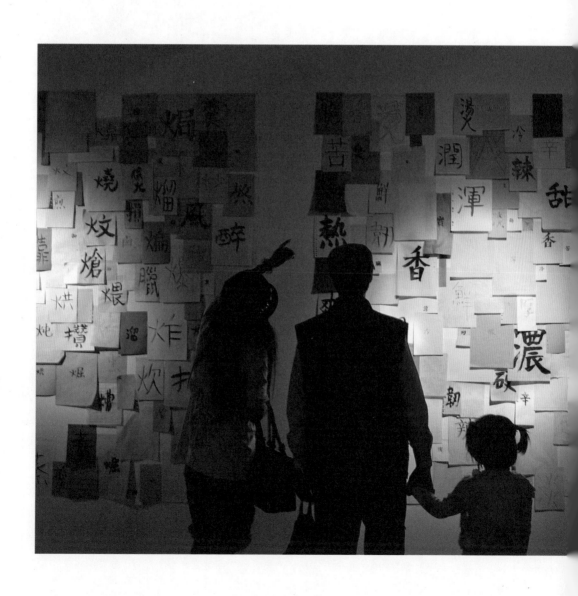

歐陽應霽

資深跨媒體創作人。

畢業於香港理工大學設計系，獲平面設計榮譽學士，並以「香港家居概念」為研究論文主題，獲取哲學碩士。

涉足不同創作領域，包括獨立漫畫製作出版及中外漫畫評論推介、藝人形象及舞台美術指導、平面及室內設計策劃、電台電視節目主持監製、建築及家居設計潮流評論、飲食旅行寫作等。

各類作品發表於中港台各大報章雜誌。出版專著近二十本，包括漫畫系列《我的天》、《愛到死》、《我的天使》；生活寫作系列《一日一日》、《尋常放蕩》、《兩個人住》、《回家真好》、《設計私生活》、《放大義大利》、《夢想家》、《慢慢快活》。

近年將寫作研究重點集中於中外飲食文化源流及發展現狀，結合旅遊實地採風，著有《半飽》、《香港味道》系列、《快煮慢食》、《天真本色》、《我不是壞蛋》、《神之水果》。

歷任中港台各大設計比賽評審，主持面向社會公眾、專業人士及大專院校的設計論壇講座，並長期與各大設計品牌合作，策劃專題展覽及推出限量產品。經常於中港台大專院校舉辦演講及工作坊，與學生交流。

除了堅持個人漫畫創作外，也策動中港台資深和新進漫畫創作人聯展，與商界和學界合辦漫畫工作坊，編輯及出版獨立漫畫雜誌刊物，致力推動新一代漫畫創意文化。

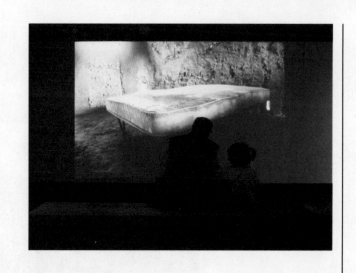

交流作品／時間：生命

時間

去年（二零一零年）澎湖僅存並廢棄的磚廠窯洞
偶遇這張美麗的床
回台北念念不忘
兩週後又倒回
帶了腳架壞掉不能用
小康幫我用磚頭堆堆疊疊架機器
拍了三個黃昏

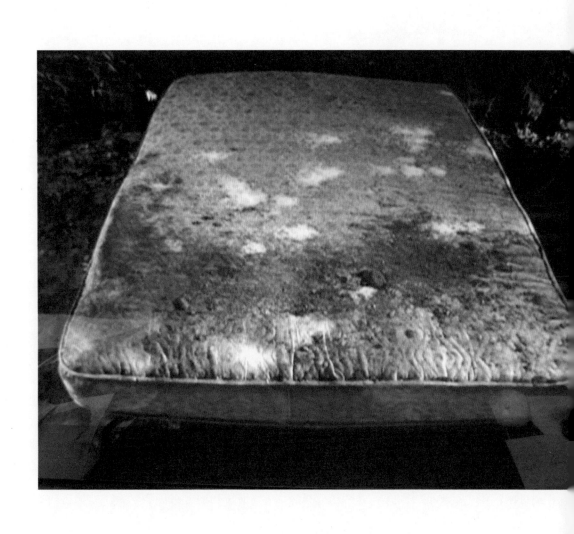

81

蔡明亮

一九五七年於馬來西亞出生。一九八一年，於中國文化大學影劇系畢業。現於台北生活及工作。

曾策劃展覽包括：

二零一零年　《河上的月色》，首次發表展，台灣學文創中心
　　　　　　《情色空間三》，首次發表展，愛知三年展，日本

二零零七年　台北市立美術館典藏《是夢》展，台北
　　　　　　情色空間，台灣國立故宮博物館，台北
　　　　　　國際電影裝置展：《發現彼此》，台北
　　　　　　《是夢》，第五十二屆威尼斯雙年展台灣館——非域之境，威尼斯，意大利

二零零四年　《花凋》，金門碉堡藝術節，台灣

曾拍攝劇情電影作品包括：

二零一四年　《西遊》　　　　　　　　二零零二年　《天橋不見了》
二零一三年　《郊遊》　　　　　　　　二零零一年　《你那邊幾點》
二零一二年　《美好2012》　　　　　　一九九八年　《洞》
二零零九年　《臉》　　　　　　　　　一九九七年　《河流》
二零零六年　《黑眼圈》　　　　　　　一九九四年　《愛情萬歲》
二零零四年　《天邊一朵雲》　　　　　一九九二年　《青少年哪吒》
二零零三年　《不散》

曾拍攝錄影藝術作品包括：

二零一三年　《行在水上》、《南方來信》
二零一二年　《行者》、《無色》、《夢遊》、《金剛經》
二零零八年　蝴蝶夫人》、《沉睡在黑水上》
二零零七年　《河上的月光》
二零零一年　《與神對話》

Keeping a diary

我們獲邀至新加坡為 "Things I have
learned in my life so far" 做續篇。

這一分鐘片段在新加坡唐村公園用
一天的時間拍攝，內容是關於寫日記的
重要。

Everything I do…

《Austrian Magazine》雜誌的六個跨
頁版。一併去看是…
Everything I do \ always \
comes \ back \ to me

六個分割空間的版面。每個都是雜誌內
新章節的開始，每個月雜誌都會找新的
工作室做這個設計。

我們先找背景，在布料批發商和我們一
個壁紙客戶 Wolf-Gordon 那裏找到我
們想要的，然後在肉販、唐人街、雜貨
店和五金店中找到其他物件來做字體。
再在攝影機和 Photoshop 中找到其他
東西。找到我們。

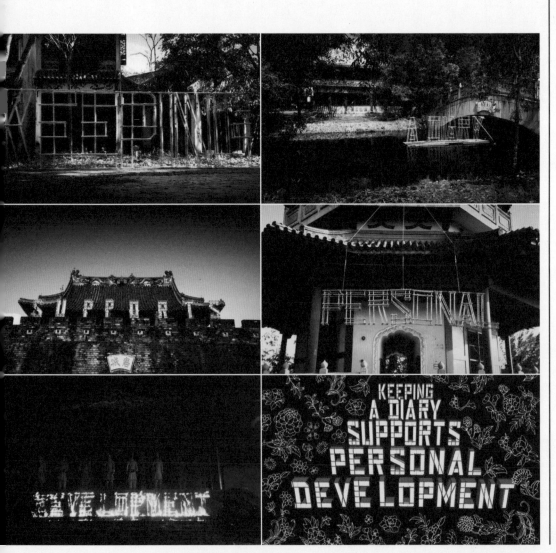

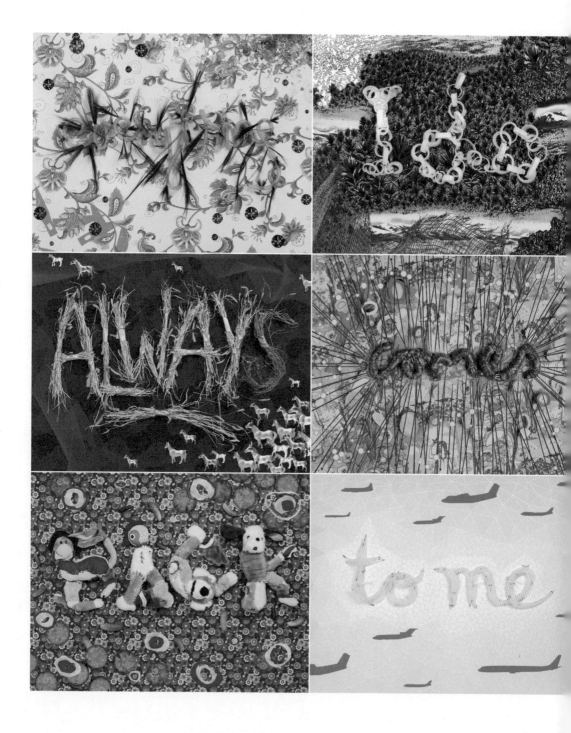

交流作品／理想國

Art Grandeur Nature –
Trying to look good...

我的祖父自小研習標語牌繪畫，家中每個角落都是他的畫作，而我就在他滿屋的睿智中成長。那些都是傳統的書法，塗上金箔精工雕刻在木板上。

祖父的其中一件作品現在仍掛在我們奧地利家的走廊，上面寫着：這屋是我的，它不屬於我。別人也不能擁有。第三個也將給送走。朋友，請告訴我，這間房子是誰的？我的 "Trying to look good limits my life" 只是跟隨這個傳統。作品的題目以及內容中提到的，是我經年累積所學得的幾件小事之一。其他一些有 "Having guts always works out for me" 和 "Everything I do always comes back to me"。

作品分割成五個部分：Trying\to look\good\limits\my life，這五張廣告標語牌依序放在巴黎北面的一個公園內，如同一張多愁善感的問候卡。

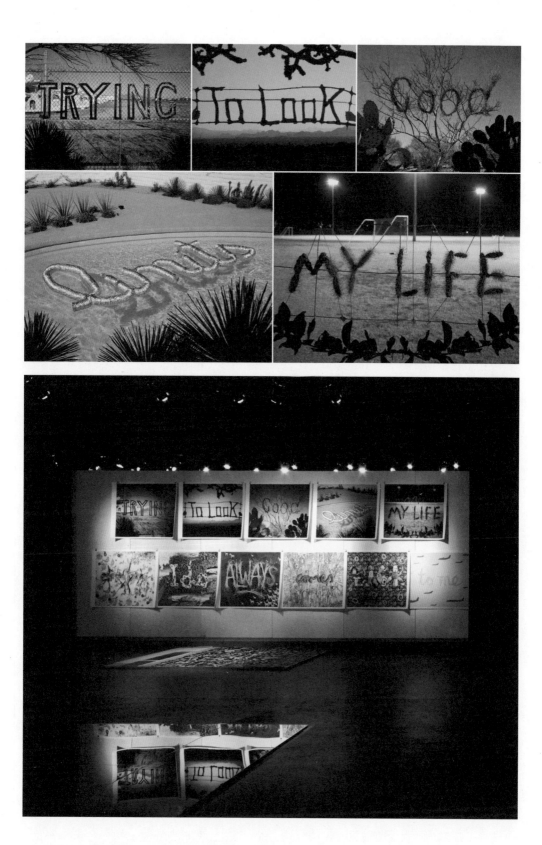

Stefan Sagmeister

一九六二年於奧地利西部城市布雷根茨出生。於維也納應用藝術大學美術碩士畢業後，獲 Fulbright 獎學金赴紐約布魯克林普拉特藝術學院進修碩士課程。

一九九三年 Stefan 創立自己的設計公司 Sagmeister Inc.，並擔任設計總監一職，其公司作品曾於蘇黎世、維也納、紐約、柏林、東京、大阪、布拉格、科隆和首爾展覽。公司於二零一二年有新合夥人加盟，改名為 Sagmeister & Walsh Inc.。

曾替滾石樂隊、The Talking Heads 和 Lou Reed 擔任視覺設計，並曾五度獲提名美國格林美獎項，終憑 The Talking Heads 的專輯封套包裝盒設計取得殊榮。除此之外，Stefan 同時獲得大部分國際設計大獎。

二零一一年 Booth-Clibborn editions 出版 Stefan 的作品集《Sagmeister, Made you Look》一紙風行。Stefan 在世界各地也有授課。

設計中的設計

設計不是一門有關風格而是一個追尋事物精髓的科學。人類創建自己的環境，故此我們經常在想如何讓生活環境更美好。回到過去，當一個社會或者國家的核心權力處於強勢、能保持著強大的向心力，人民就會以物質和建築標誌着這強大的實力。皇宮、皇座、龍形、精細幾何圖案、巴洛克及洛可可……全因展示強勢而生。但當強勢中央權力漸遠，社會權力分散至個人、自由安居的人們成為建造世界的份子，人與物質之間的關係從根本改變。人與物質、環境的關係產生急劇的改變，以理性為基礎。人、物、功能三者現在重新緊緊連接，形態、物料以目的、功能去追求品質細膩，

這就是我們所知的現代主義。現代設計的哲學包含了現代主義、思潮和哲學。可是二十世紀五十年代後資本商業化席捲全球，設計開始與它的主要目的割裂，幾乎成了商業化的奴隸。當資本和金錢手握大權時，也許這是無可避免的事。然而，設計正在慢慢修正，在發揮它的重要作用。世界各地的人們開始重新思考設計如何和環境與人取得平衡。今天設計已經不是專業設計師獨有的意念，世界各地的人可同樣接受我們稱之為設計的智慧和感悟。這種設計裏的知識正正是我想找到的。我寫這本書的動機，就是希望透過設計與其他人溝通。這本書英文版的出版商 Lars Müller 告訴我：「若你在做一本關於設計的書，你該把它寫出來而不是把你的作品編纂起來，也就是要當一個作者。」這番話深深啟發了我。

原研哉

Arts and Science

一九五八年出生，為日本設計中心代表、武藏野美術大學教授、日本設計委員會理事長、日本平面設計師協會副會長。

一直活躍於設計領域，重視「物」的設計外，也重視「事」的設計。二零零年策劃舉辦《Re-Design——日常生活中的廿一世紀》展覽，提出在日常生活中，蘊含着驚人的設計資源這一事實。二零零二年起作為無印良品顧問委員會成員，展開藝術指導工作。二零零四年策劃舉辦《Haptic——五感的覺醒》展覽，揭示人類感官中沉睡着的巨大設計資源。

原研哉還從事扎根於日本文化的工作，如設計長野冬季奧運會開閉幕式節目紀念冊、設計二零零五年愛知萬國博覽會官方海報等。近年他將精力投入到策展活動中。二零零七年、二零零九年分別在巴黎、米蘭、東京舉辦《Tokyo Fiber——Senseware》展覽；二零零八年至二零零九年，在巴黎和倫敦的科學博物館舉辦《Japan Car》展覽。他將產業的潛力以展覽形式視覺化地展現，並在世界廣泛推廣。二零一一年，以北京為起點的《Designing Design 原研哉 2011 中國展》在中國展開巡迴舉辦。

原研哉曾為多間公司如 AGF、JT、KENZO 等設計商品，松坂屋銀座分店的更新項目設計及梅田醫院指示標誌設計皆出自他的手筆。

原研哉的著作《設計中的設計》、《白》被翻譯成多國文字出版發行。其中《設計中的設計》榮獲 Suntory Arts and Science 獎項。

WHY NOT

我＿＿＿＿，所以我＿＿＿＿。

A 看見
B 不見
C 相信
D 不信

交流作品／理想國

LKL Re-Harmonization System

《LKL Re-Harmonization System》是一個令基本和弦變成多色彩和層次的「工具」，對於初學者甚至大師級吉他手、鋼琴演奏家均有幫助。

這個系統是代替和弦的「通勝」及完整的「和弦與旋律同步演奏」參考指南。

大多數人都能夠明白基本和弦（basic harmony），然而要掌握爵士和弦是非常困難的。雖然我彈結他已經超過四十年，但仍然希望可以加深對爵士和弦的理解。縱使有很多關於爵士和弦的資料可以參考，但大部分資料都不能全面地詳細講解爵士和弦的運用方法。所以多年來我自學研究，希望可以找到所有答案，就在我探討代替和弦的變化和可能性的時候，我發現了一個令人容易掌握和運用爵士和弦的方法。

從傳統和弦到爵士和弦，本系統所提供的資訊及涵蓋範圍遠超越所有市面現有的參考資料。

希望這個系統可在音樂的世界裏有所貢獻。

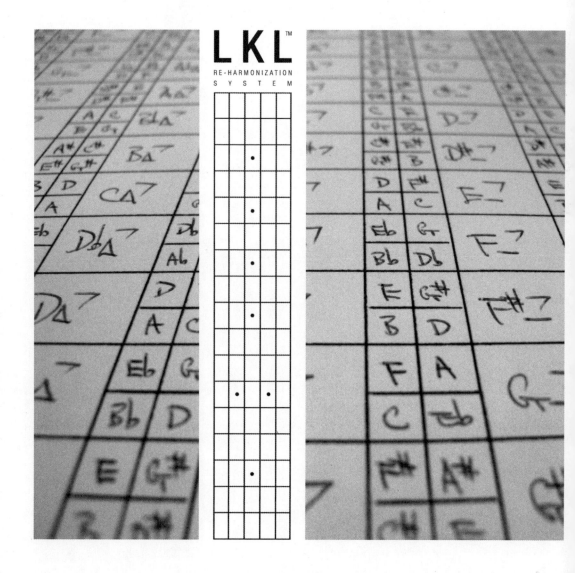

盧冠廷

作曲家、歌手、音樂監製、演員及環保人士。於香港出生，後赴美接受教育。一九七七年贏得American Song Festival「業餘組別」歌唱冠軍及五項作曲獎項，其後回港發展音樂事業。

曾創作超過八百首歌曲，為超過一百部電影配樂。一九八六年憑電影《最愛》的「最愛是誰」、一九八九年憑電影《群龍戲鳳》的「憑着愛」及二零一零年憑電影《歲月神偷》的「歲月輕狂」分別獲得第六屆、第九屆及第二十九屆香港電影金像獎「最佳原創電影歌曲」。一九八八年，他為電影《七小福》配樂，獲第二十五屆台灣金馬獎「最佳原著電影音樂」殊榮。

除音樂事業外，亦參與演出超過十部電影，包括由法國導演Charles de Meaux執導的電影《Stretch》。

因八、九十年代長期在密封錄音室內工作，吸入過量有害的揮發性有機化合物，於一九九八年發現患上多元性化學敏感症，自此致力推動環保工作，宣揚氣候變化的嚴重性，積極提倡「環保由個人開始」的生活方式。

二零零零年在西貢開設「綠色生活專門店」，以保護環境、對抗氣候變化及保障個人健康為宗旨，提供綠色生活方案、有機及環保產品。亦經常應邀到各大機構、學校及團體演講，講解氣候變化的嚴重性及其影響。

二零零八年以環保為題，舉行全港首個「碳補償」演唱會——「盧冠廷2050演唱會」，借此喚起大眾對環保的關注。

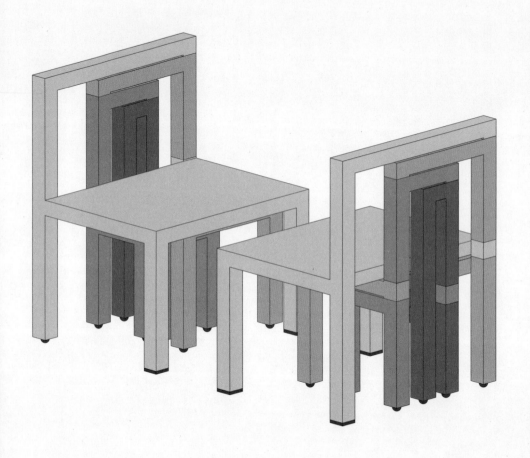

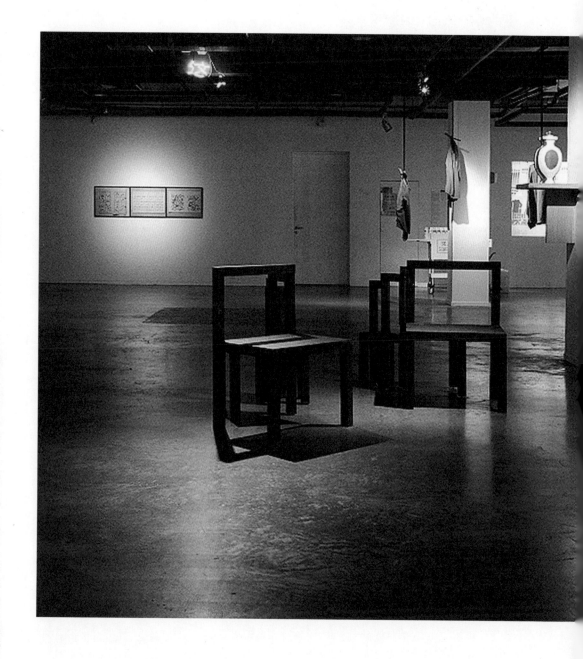

交流作品／理想國

Chairplay

我和 Stanley 於不同的領域都有所發展，我倆的身份都不僅是設計師，都有着多重身份。在對話期間，我倆以各種身份討論議題。我們的觀點和角度於不經不覺間隨着身份的轉變而有所調整，對話的內容也漸漸隨之改變。從一個身份轉換至另一個身份，從一個話題延伸到另一個話題，繼而再延伸至另一個身份。我為此設計了一張全新的椅子，這設計的重點是由一張椅子延伸至另一張，然後一張又一張。這樣的延伸是隨心、隨意的。不同的身份自有不同的立場和焦點，話題的內容亦自然而然地延伸下去。

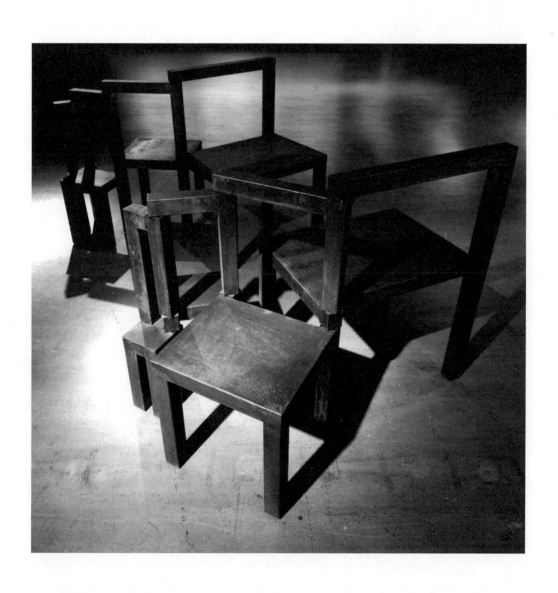

劉小康

香港著名設計師及藝術家。劉氏為屈臣氏蒸餾水水樽設計的革新造型，成為其事業的其中一個里程碑。該設計揉合藝術、文化、設計和商業觸覺的元素，同時達到提升品牌市場佔有率和促進本土文化的效果。二零零四年，劉氏更憑該設計獲得「瓶裝水世界」全球設計大獎。

除設計外，劉氏亦有從事公共藝術創作及雕塑創作等，其作品更獲多個博物館珍藏。近年，劉氏還參與藝術教育和推廣，擔任多間非牟利設計機構的領導職位，當中包括香港設計中心董事局副主席及北京歌華文化創意產業中心顧問。二零零六年，劉氏獲頒授銅紫荊星章，肯定其在國際舞台上為提升香港設計形象所付出的努力。二零一零年，劉氏獲中國美術學院藝術設計研究院頒予年度成就獎。二零一一年，劉氏獲頒香港理工大學院士名銜。

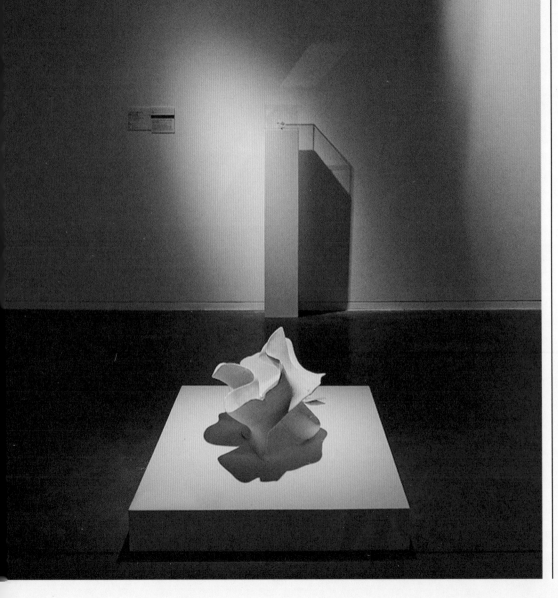

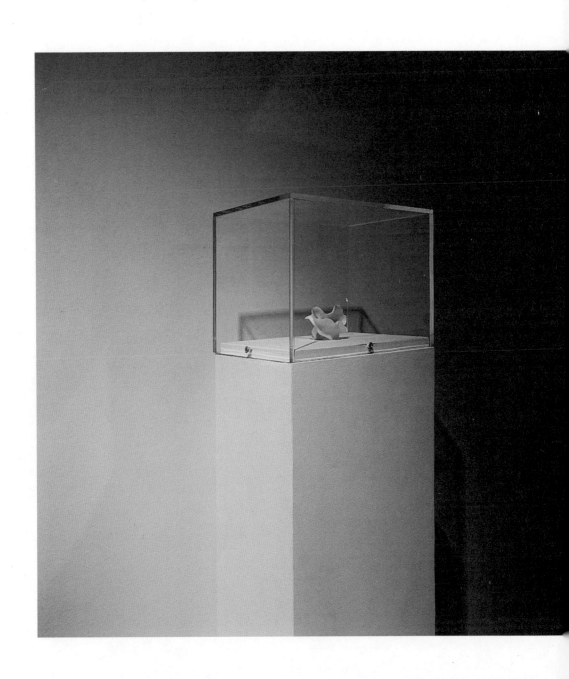

一個關於尺度與尺寸的思考與實驗

戒指

手控

概念：王序

助理：王沁、金元彪

材料：陶瓷

珠寶設計師：王沁

尺寸：40 × 40 × 68mm ／ 400 × 400 × 680mm

鳴謝：湖南新世紀陶瓷有限公司

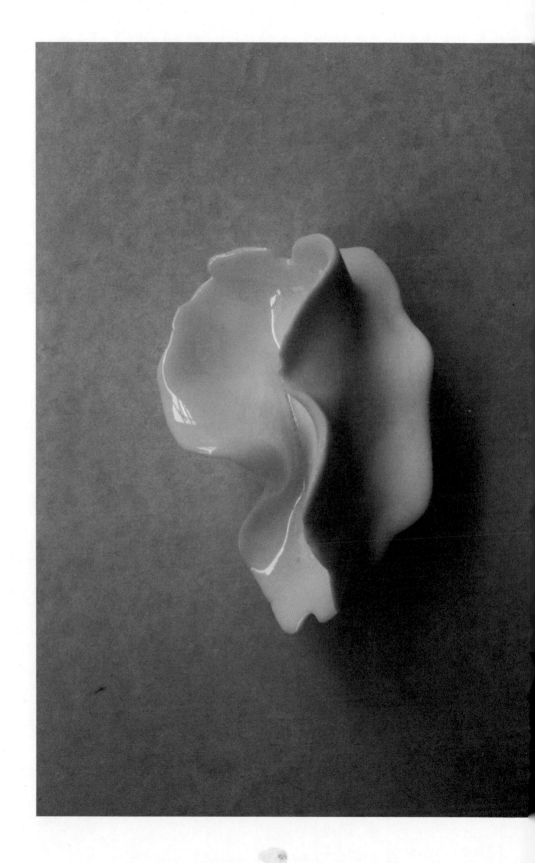

王序

一九七九畢業於廣州美術學院設計系。一九八六至一九九五年於香港任職平面設計師，並曾擔任香港設計師協會執行委員。一九九五年創建 wx-design 王序設計公司。

王序是國際平面設計聯盟（AGI）、東京字體指導俱樂部（Tokyo TDC）海外會員、湖南大學教授。曾獲得了百多項國際設計獎項。

他應邀在多個國際設計賽事中擔任評委，包括：第八十、八十四屆紐約藝術指導俱樂部年獎、捷克布爾諾國際平面設計雙年展、法國肖蒙國際海報與平面藝術節、二零零五年東京字體指導俱樂部、二零零七年第九屆德黑蘭國際海報雙年展、香港設計師協會亞洲設計獎二零零九等。曾多次應邀為國際設計會議及活動擔任演講嘉賓。曾獲多種國際專業書籍與刊物介紹，其作品在海外二十多個城市或地區展出，並被海外多家博物館所收藏。

王序作為策展人策劃了以下展覽：OCT-LOFT 07 創意節、OCT-LOFT 08 創意節、《收藏——中島英樹》展（二零零九）、TTF 2009 亞洲珠寶設計邀請展。二零一一年三月，他將《Push Pin》展覽（展覽原主辦方為 DNP Foundation for Cultural Promotion）引進大陸。

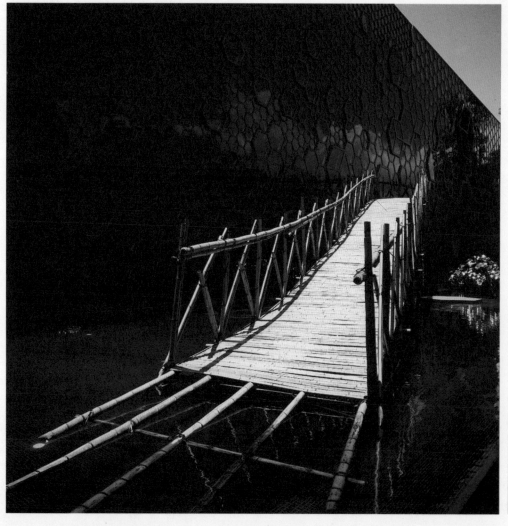

交流作品／社會

搭橋

吊橋上　可會吊到大魚？

高架橋上　當然可以擺出高架子
獨木橋上　你我相對無言木木獨獨？
奈何橋上　不必唱羅文金曲：只歎奈何

有人說　船到橋頭自然直
有人會　過橋抽板

沒有這邊橋頭
沒有那邊橋尾
國家之大　世界之大
總要有個搭橋人

將人人搭配　將關係搭建

上了橋
管那搭訕勾搭　還是九不搭八
上橋等上位
落橋等落搭
終歸究竟
小橋大橋　橋直橋彎
東方昇起
續橋來橋往

　　心願　陳幼堅
　　心語　又一山人

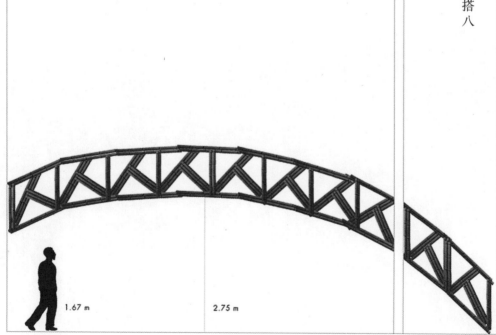

1.67 m　　　　　　　　2.75 m

45

陳幼堅

集設計師、品牌顧問及藝術家於一身的陳幼堅，過去四十年/廣告及設計生涯中，榮獲本地及國際設計獎項超過六百個。二零零二年獲香港特別行政區政府頒授榮譽勳章。二零零八年被北京國家大劇院委任為視覺藝術顧問。

在日本，陳幼堅的設計於九十年代開始受到賞識及重視。一九九一年應邀在東京舉行個展，是首位獲此殊榮的香港設計師。二零零二年，陳氏再應日本平面設計畫廊 Ginza Graphic Gallery 之邀，在東京銀座舉行個展。除經常接受日本雜誌、電視台及各大傳媒訪問外，亦屢獲邀請擔任國際設計及藝術比賽的評判，包括國際陶瓷大賞賽和森澤國際造字大賞的評委。

自二零零零年起，陳幼堅不斷在創作領域上作出新嘗試，從商業平面設計走向藝術領域，多年來參與了多個本港及海外藝術展覽。除兩次入選上海雙年展（二零零二及二零零六年）及「香港當代藝術雙年獎」（二零零九年）外，陳氏亦是首位香港設計師，在二零零七年獲邀於上海美術館舉行其商業及個人純藝術作品展。他於二零零三年在香港文化博物館舉行回顧展，得到極大迴響。

交流作品／時間：生命

公元前二百五十年郊遊圖 黃楚喬

一九九六年秩智 DIGI 雜誌出版了一期以山海經為主題的專號，並邀請 Stanley Wong（又一山人）為該期負責設計。當時雜誌特約了幾位國際知名的數碼藝術工作者以這個主題做創作，我也做了一張山海經的拼貼圖。事隔十多年，那時，我心中的山海經僅屬於怪異誌，奇株異獸充斥大地。

現在看來倒不歡喜。移居多倫多後一直對公園有所感覺，去年（二零一零年）頓然醒覺何處不是山海經。從具象到抽象，穿梭古今東西，我的山海經旅程便從這個位置再度出發。經 -79.427669 緯 43.643996，時為公元二零一零年。

1. 正在拍攝一則中國山水照的阿芳腦子裏盤繞着一大堆問題。
 那是他剛剛讀完鶴尼一本新書翌日後的事。
2. 日出之前，我們聽到路旁其中一株棕櫚樹正在唱着一首奇怪的歌。
3. 正當他準確地降落在兩棵樹之間的紅色記號之一剎那，
 他給他拍了一個照。那降落傘從地面揚起了一陣灰塵。
4. 他把一幢房子放在小丘上。
5. 面向着這建築物大堂，他將視線慢慢從極右方移向左方盡頭，
 尤如你在細心翻閱一本非常大開度的畫冊。
6. 松樹把頭伸向西邊，正準備從天空接收一個甚麼的訊息。

1	2
3	4
5	6

和決定性瞬間有關的六個短篇　李家昇

交流作品／時間：生命

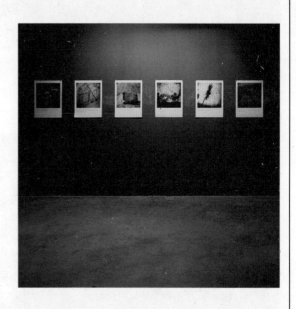

「和決定性瞬間有關的六個短篇」是從我的《zFICTION》系列抽選出來的散篇，再列序作為對決定性瞬間的一則小探討。《zFICTION》系列是我在二零一零年秋天開始的一項虛構性攝影創作，其中每張照片均為獨立本，尤如小說極短篇。決定性瞬間乃紀實攝影師布列松提出並對攝影影響至深的觀念。

Questions in Ah Fong's head while photographing a Chinese landscape. This was the day after he had finished reading Hockney's new book

Just before sunrise, we heard one of the palm trees on the sidewalk was singing a strange song

He took a picture of him when he was landing precisely on the red mark between two trees. The parachute swept up a handful of dust from the ground

He placed the house on the top of a small hill

He made a scan of the grand hall by moving his head from far right to far left, the way you would turn the page of a large format coffee-table book

The pine tree leaned its head towards the west side about to receive a message from the sky

李家昇 + 黃楚喬

李家昇

一九五四年生於香港。攝影創作人及文字工作者。李於一九八九年獲香港藝術家聯盟頒「一九八九藝術家年獎」，一九九九年獲香港藝術發展局頒發視覺藝術獎。

李家昇作品出版物包括：《東西 De ci de la des choses》（Editions You-Feng，二零零六）、《蔬果說話》（香港文化博物館，二零零四）、《Forty Poems》（奧信彭司，一九九八）、《李家昇照片冊》（影藝出版社，一九九三）等。其攝影作品為東京都寫真美術館、香港文化博物館、香港科技大學等公立空間收藏。

一九九七年九月移居加拿大多倫多。二零零零年在多倫多開設「李家昇畫廊」，代理亞洲重點藝術家，包括荒木經惟（日本）、姚瑞中（台灣）等。

二零零九年李家昇又重投入個人創作及文字工作。有關他的最新及早年作品，請瀏覽網站 leekasing.com（或含中文寫作的李家昇博物志 leekasing.net）。

黃楚喬

一九七九年開始從事攝影工作。她參與多次聯展並曾舉辦兩個個展：包括《烏頭貓系列》（一九八五年）及《六月足跡》（一九八九年）。一九九二至一九九九年為《娜移》攝影雜誌編輯之一，推動香港攝影文化。

一九九四年曾獲亞洲文化協會（Asian Cultural Council）頒授院士。一九九五年獲香港專業攝影師公會頒發大獎及兩個金獎。一九九六年獲 Pan Pacific Digital Artistry Competition 最佳多媒體獎。

一九九七年九月移居加拿大多倫多。

These are from people I respect
and made me who I am.

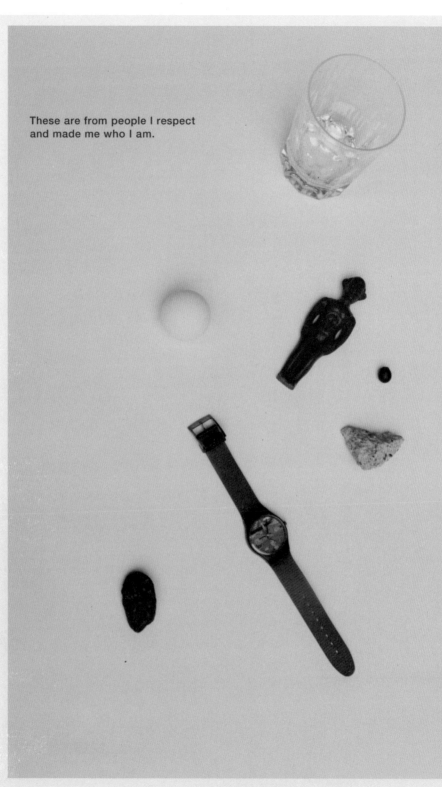

交流作品／理想國

Constellation

淺葉克己先生給我的乒乓球。

井上嗣也先生給我的杯和世上最硬的種籽。

吉本芭娜娜小姐給我的腕錶。

Analía Solomonoff 小姐給我的人形玩具。

柏林圍牆的一片磚瓦。

一顆隕石。

它們是常在我眼前看見的東西。

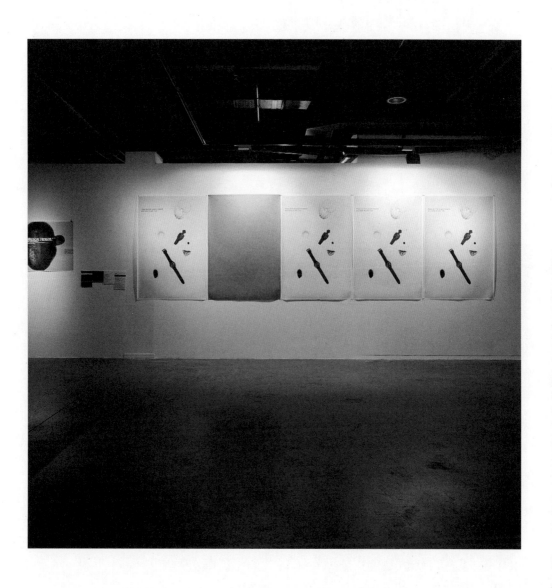

中島英樹

出生於一九六一年的中島英樹，在 Rockin'on 工作後，一九九五年成立中島設計有限公司。

中島先生曾為雜誌《CUT》設計，編寫攝影書籍、坂本龍一的唱片封套設計、時裝品牌設計推廣、植村秀化妝品的包裝設計，展覽策劃以及廣告製作等。

中島先生曾獲藝術指導協會金、銀獎、東京字體指導俱樂部（TDC）大獎、二零零四年第三屆寧波國際海報雙年展評審獎、二零一零年香港國際海報三年展銀獎、Tokyo Type Directors Club Award Grandprix 等大獎。

中島先生為國際平面設計聯盟（AGI）、藝術指導協會、東京藝術指導協會以及東京字體指導俱樂部（TDC）會員。

圖表表現法

之前，在葡萄牙的波爾圖舉行了二零一零年度 AGI 國際設計會議。其主題為「心之地圖」。

在日本，當年發起明治維新的主人公坂本龍馬成為 NHK 大河電視劇的主人公，興起一股「龍馬」熱。我請攝影家富永民生先生為我拍攝了一身腰佩日本刀、腰插手槍的阪本龍馬裝束，似乎在扣殺乒乓球模樣的照片。該照片獲得二零一零年度龜倉雄策獎，所以就將它用在海報上了。龜倉雄策先生以滑雪聞名，而淺葉克己以乒乓馳名。因此，配以該照片後，即相映成輝。龜倉先生至愛的書是德國魏瑪的《Bauhaus 1919-1923》。該書的裝訂商是 Herbert。在海報的右上方配有其封面的照片。我的贊助商 Misawa Home 擁有 Bauhaus 的作品一千五百件，並有其作品的展室。這在日本是極罕見的。我連續五年製作 Misawa Bauhaus 的海報。以機器人口吐黑色圓形物為特徵來製作。其下方有二零一零年秋天與三宅一生合作的，以再生、再創造為主題參展的「132.5」的象徵標誌。而在右側，以色列死海上浮現一張乒乓球枱，以色列選手與 Jacob 選手決一死戰。一比零！淺葉勝了。一剎那，使得站在地上的世界冠軍閃爍發光。其下方用毛筆書成的對聯下面有 Bauhaus 的上課時間表。還有，在淺葉握筆簽字的旁邊，極富動感。保爾庫列的名字躍然而現，顯現出東巴文字的「外」字。

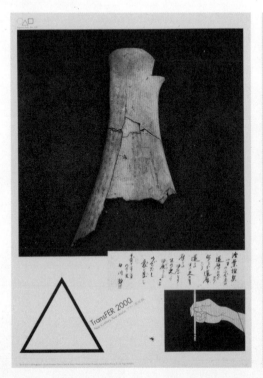

TransFER 2000

保留在中國安陽的甲骨文字，三千四百年前的實物。獲許從外面拍攝，恰好有隻螞蟻爬上甲骨文字，現代生物的加入，使得三千四百年前的世界恢復盎然生機。配上我最敬重的漢學家白川靜博士給淺葉克己的親筆信，渾然一體，無與倫比。

在中國安陽街頭請畫匠畫一幅時下國家風貌圖，看到人家在製作廣告文字，就讓人拍下照片。該照片頗有英國披頭四街頭賣唱風格。而其廣告文字寫着「國人啊！你將要把中國引向何方？」背景為中國西安的象徵——大雁塔。

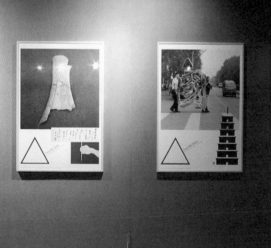

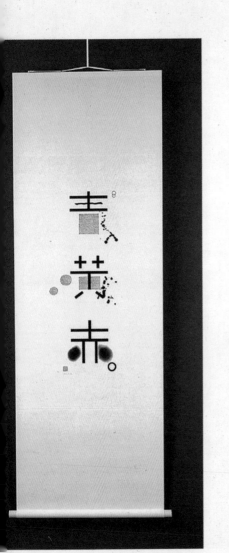

字畫系列

交流作品／時間：生命

Bauhaus 的基本色為紅、黃、藍。

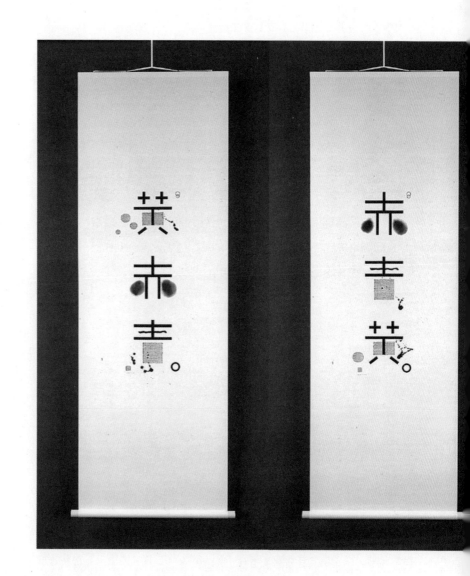

淺葉克己

一九四零年生，於桑澤設計研究所畢業以及 Light Publicity Co., Ltd. 工作後，在一九七五年創立淺葉克己設計工作室。

曾替多間公司擔任廣告設計，包括 Suntory、西武百貨等，並曾獲東京藝術指導大獎、Shiju 獎等。擔任東京字體指導俱樂部（TDC）主席，熱衷於探討書寫與視覺的關係，鍾情研究亞洲古代文字。他亦是日本平面設計師協會（JAGDA）的董事會成員、設計協會主席、Enjin01 Cultural Strategy Council 的策劃人、東京藝術指導會（ADC）委員會成員。

他亦為東京造形大學及京都精華大學的客席教授。專門研究東巴文——中國納西族的典禮儀式上依然沿用的象形文字。

淺葉克己擁有日本乒乓球協會頒授的專業乒乓球手六級水平。

AN
ARTIST

Dear Wim and Donata,

Thank you for your wonderful, heart-felt letter!
As you mentioned, we hit financial problems last
year, and in October 2009 our company filed in
court under the Civil Rehabilitation Law. Those
are the facts. At the same time, though, a very
high-level investor appeared to fully back me
and by December we had already created the New
Yohji Yamamoto Company.

Around May to June of last year I was considering
retirement. But, as my new partner was not think-
ing in terms of mergers and acquisitions, we
ended up producing a twenty-year business plan
and I signed the contract.

I did lose ownership, but on the other hand,
I feel like I've been relieved of a heavy burden.
There won't be any family battles over money
issues involving the inheritance or the stock.
Physically, too, I feel ten times better than I
did last year.

I consider this turning-point the beginning of
my final chapter.

My one regret is that I'll not be able to realize
the joint venture with Road Movies, which has
long been my dream.

I'm OK, Wim! Let's make a film together in the
near future.

With all my best, your elder brother,

Yohji

交流作品／時間：生命

My Dear Bomb

一個人在臨死前，能不能讀遍所有的偉大名著？不，你不能夠。你沒可能讀過所有的書。所以我想，能遇上某一些書，像是命運。

YOHJI
MY DEAR
YAMAMOTO
BOMB

21

山本耀司

日本著名時裝設計師，以簡潔、反時尚設計風格聞名。

一九四三年於日本出生，母親是東京城的裁縫。自六十年代末，山本耀司開始幫母親打理裁縫事業。六六年於東京慶應大學法律系畢業後，他於東京文化服裝學院學習時裝設計，二十六歲已獲裝苑獎以及 Endo Awards 等頂尖時裝大獎，嶄露頭角。

一九六八至七零年赴巴黎深造時裝設計，回國後活躍於日本時裝設計界。其個人品牌成衣公司於七二年成立，先後創立 Y's for women 及 Y's for men。七七年於東京舉辦首場個人發佈會，一鳴驚人。在七十年代中期起，他與三宅一生、川久保玲等被公認為先鋒派代表人物，擅於結合西方建築風格設計與日本服飾傳統。

至一九八八年，山本耀司在東京成立個人設計工作室，後於巴黎開設時裝店，推出法國風格的服裝系列，令時裝界刮目相看。八九年參與電影《都市時裝速記》演出，為藝術生涯添上精彩一頁。九零年起，他曾為普契尼歌劇《蝴蝶夫人》、坂本龍一歌劇《生命》等設計戲服。

多年來獲獎無數，包括多屆東京 FEC 獎、紐約 Fashion Group 的 Night of Stars 大獎（一九九七）、佛羅倫斯男裝展 Arte e Moda 獎（一九九八）及紐約 CFDA 國際大獎（一九九九）等。

二零零二年起擔任 Adidas Y-3 創作總監。同年開始於巴黎、意大利、比利時、東京等地的博物館舉行個人展覽。

著有《Talking To Myself》、《My Dear Bomb》等。

人類在空間的使用上，為了時間與材料的節省、管理效率、利益得失、個人享樂等種種的原因，牢牢「依賴」着立方體的觀念，這嚴重違反自然界的律動，也深深影響着人性，造成人類思想與行為上的諸多偏差。

此外像是人類居住的城市之建造與設計觀念、法律規章、公司組織、婚姻制度等各項有形無形的規則條例，也是一種廣義的方型概念，都可視為一種無形的立方型，即是給與人類社會多方規範與限制。人類長期生活在「方」形的環境中，養成了方形的概念與思維，有形的方化為無形的方，根植在腦中，更依賴着方形擴大造出了一個無處無方體，隨處是方角的環境與社會。

朱銘對於目前人類社會與自然環境間的相互關係，進行了一次總體性的反思，自然與人類社會要如何面對這項發展，如何調和立方體所帶來的矛盾，或是如何進一步邁出這立方的框架之中，是可以讓我們更進一步深刻探尋和反省的地方。

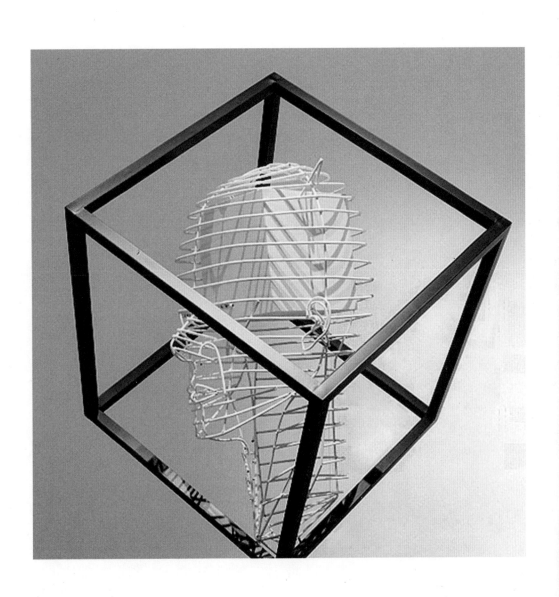

交流作品／社會

立方體

「人類創造立方體，卻被立方體所框」——朱銘

二零一零年朱銘積累多年來的創作成果與經驗，經過了各類型主題的外在討論和表現之後，逐步深入人間內心的精神層面思考，進一步思索其中影響人類整體的核心因素，成為了朱銘目前所關注的最重要命題。朱銘從一個基礎的形狀「立方體」作為出發點，進而論述人類文明進展下，以「立方體」此一概念，其影響所廣及之外在空間建築、制度與社會，以及人類整體深層的內在思想。

只要是生命一定是不停的運轉為基本原則，運轉在物理原則上是一定要圓滑。立方體是靜止的狀態，以物理原則看來，方形是不利於生命衍生的。因此立方體可以說是生態中的一項「異物」。

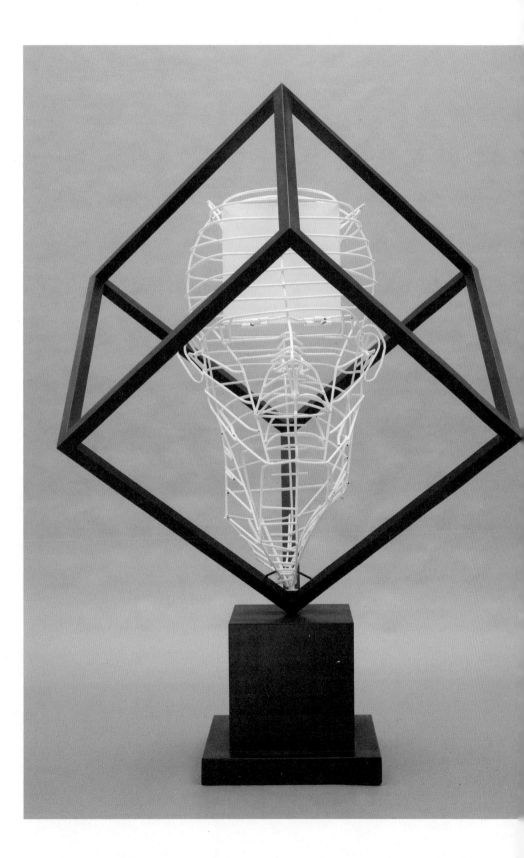

15

朱銘

原名朱川泰，一九三八年生於台灣，為享譽當代國際藝壇之雕塑家，創作主題「鄉土系列」、「太極系列」、「人間系列」為其創作歷程之三大主軸。

一九五三年師從李金川學習木刻，後於一九六八年師從楊英風學習現代雕塑。一九七六年於台灣國立歷史博物館舉辦個展，以「鄉土系列」作品受到肯定。一九七七年起，踏足日本東京、美國紐約、菲律賓馬尼拉、泰國曼谷、香港、新加坡、英國倫敦、法國巴黎、盧森堡、比利時布魯塞爾、德國柏林、澳門、加拿大蒙特利爾、中國北京舉辦個展。

一九八九年應國際建築大師貝聿銘之邀，赴香港為新中國銀行大樓建造「太極系列」作品：「和諧共處」。

二零零一年，在朱銘美術館發表「太極系列：太極拱門」。二零零五年，發表「人間系列：三軍」。二零零九年，發表「人間系列：科學家」及「人間系列：游泳」。

一九九八年獲香港霍英東基金會／霍英東獎。二零零三年，獲台北天主教輔仁大學名譽藝術博士學位。二零零四年，獲頒九十三年「行政院文化獎」。二零零七年，獲頒第十八屆「福岡亞洲文化獎——藝術·文化獎」。

在藝術道路上，朱銘不斷自我挑戰，並落實「藝術即修行」之創作美學觀。

交流作品／社會

百花齊放／死亡

性格的形塑是基於一種不斷重複的行為，行為出現慣性，慣性不斷延伸，就成為性格，性格不是一朝一夕能定型的。我活了半個世紀，理所當然受這種不斷延伸的慣性所影響，而建立我今日這種性格。性格沒有好與壞，我也不是到了中年才自我反省。由於性格不斷延伸，跟我相差二十年甚至是三十年的設計師，思維模式總會有一些差距，所以我只可以更開放、更投入，才能明白世界的變化及轉向，否則就一如溫家寶的說法——只會死路一條。這種開放不單是針對個人性格，放諸四海皆為首，由一間公司以至一個國家，應當廣立民意，令百花齊放。不同的聲音需要包容和研究，否則人生就會變得暗淡，無論 GDP 已經接近三十九萬億或是我們可能已經超日趕美，人生的幸福比起這些數字都更為重要。

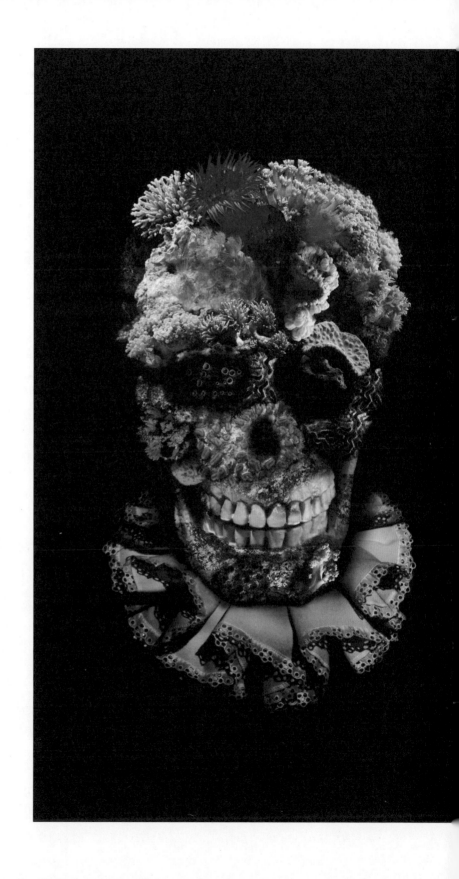

李永銓

香港新一代品牌顧問設計人，設計風格獨特，以黑色幽默及視覺大膽見稱，業務範圍遍佈香港、中國、日本及意大利。唯少數能打出國際市場之模範。他一手創辦的李永銓設計廎有限公司更獲《中國品牌整合網》選為二零零九至二零一零年中國十大品牌設計公司之一。

畢業於香港理工大學設計系，近年獲獎超過五百五十項，李永銓的卓越成就尤以二零零七年在紐約獲得 The One Show 金鉛筆大獎，二零零八年獲得世界華人協會頒發的「世界傑出華人獎」，以及同年創辦香港首個以創意為主題的網上電台——Radiodada，是少數在多地工作的創作人。二零零五年被推薦成為國際平面設計聯盟（AGI）會員。

一九九三年開拓日本市場，一九九七年與日本 Ading Co., Ltd. 合作，一九九九年後出版亞洲唯一的原創視覺海報雜誌《VQ》（Vision Quest），同年更被日本設計雜誌《Agosto》選為香港未來十年最具影響力的平面設計師。

三生拾得

黃炳培熱愛生活，觸覺敏銳，是懂得欣賞周邊事物的人。別人棄於街頭荒野的破舊東西，或大自然的一草一木，一金一石，經他的品賞，偶而拾得，就如獲至寶，成就了他的藝術。這些拾得之物也常化為獨特的創意，也來自我拾得之物給我一個「拾」字。配合我拾來之三顆石頭，構成「三拾」字。人生就似在找尋和拾得片片鍾愛之物，珍而惜之。黃炳培在這三十年所拾得的，可能猶勝於他三生所得矣。

生花妙想

黃炳培的創作生涯三十年，不斷探索新的方向，在生活中挖掘新題材、新元素，常在平凡的事物中觸發奇思妙想，化為不平凡的藝術形象。其中最典型的是他對紅白藍布料情有獨鍾，長期觀察、進而成為他的創作素材，成功地將本地草根文化元素，化腐朽為神奇。

這件新作的創意來自黃炳培的紅白藍花瓶。我將中國吉祥圖「富貴平安」（牡丹花與瓶子）的意象，運用我的淡墨書法「花」字配在瓶子的上端，將「廿」字部首變成「卅」，表現他卅年的創意妙想生花結果。

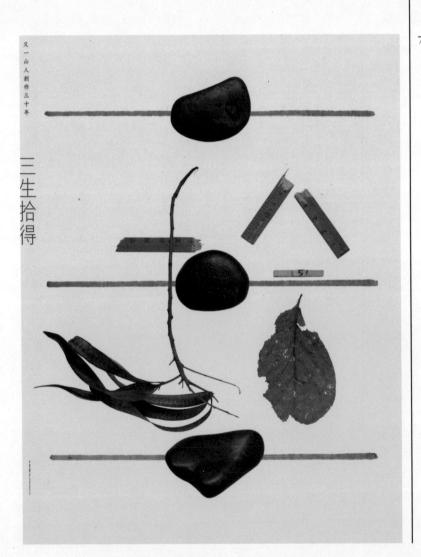

又一山人創作三十年

三生拾得

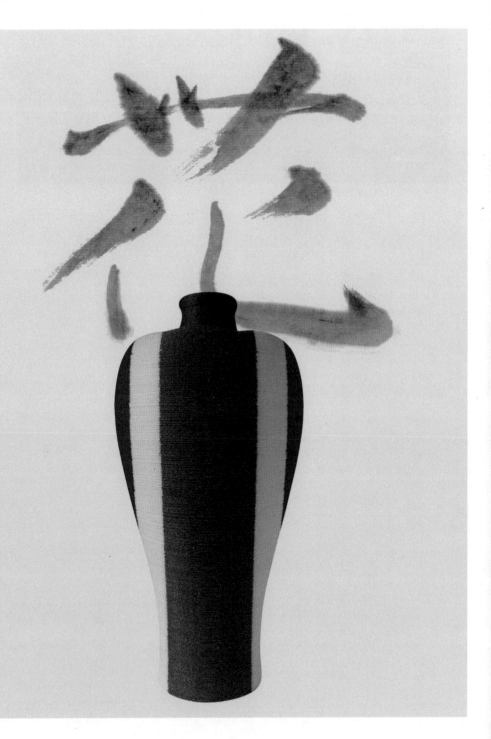

又一山人創作三十年

生花妙想

三十豐年

交流作品／理想國

黃炳培從事設計工作三十年，應是他人生豐盛的三十年。在這三十年裏他創作了大量優秀的廣告、海報、書刊和品牌形象，又熱衷於攝影和藝術創作，有傑出的成就。黃炳培和我都有收藏尺子的愛好，尺子給予我們生活的思考，常有創意運用於作品之中，又互相愧贈，交流欣賞。這件新作的創意也來自尺子，我讓黃炳培自選三把他的尺子，可以代表他三十年的設計生活，再運用我愛用的一筆水墨線，互相疊合成「卅」字，表現他卅年豐盛人生。

三十丰年

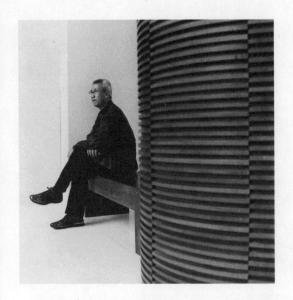

靳埭強

一九四二年生於廣東番禺，一九六七年來港定居並開始從事設計工作，屢獲獎項，受高度學術評價。一九七九年為首位設計師獲選香港十大傑出青年，一九八四年是唯一的設計師獲頒贈市政局設計大獎，一九九五年為首位華人名列世界平面設計師名人錄，一九九九年獲香港特區頒予銅紫荊星章勳銜，二零一零年再獲銀紫荊星章勳銜。

靳埭強的設計及藝術作品獲獎無數，並經常在本地及海外各地展出。二零零二年，香港文化博物館舉辦《生活‧心源──靳埭強設計與藝術大展》；二零零三年，日本大阪 DDD 畫廊主辦《墨與椅──靳埭強＋劉小康藝術與設計展》；二零零七年，靳氏與丹麥皇家哥本哈根瓷器製造廠合作，創作一套名為《華宴》的青花餐具，以紀念香港回歸祖國十周年，該套作品其後於香港、北京、多倫多、米蘭、倫敦及紐約作巡迴展覽。

靳埭強熱心藝術及設計推展的工作，其中包括擔任汕頭大學長江藝術與設計學院院長、中央美術學院客座教授、清華大學客座教授，另為香港設計師協會資深會員及國際平面設計聯盟（AGI）會員。二零零五年獲香港理工大學頒授榮譽設計學博士。

嘉賓　　作品

WHAT'S NEXT

三十×30

What's Next 三十乘三十 創意展
What's Next 30×30 Creative Exhibition
7/7/ - 9/8/ 2011

主辦 Organizer

84000communications

www.whatsnext30x30.com

華‧美術館
中國首家以先鋒設計為主題的美術館，二零零八年在深圳開幕，面積三千餘平方米，以關注和推動設計為發展方向，包括平面設計、空間設計、產品設計、服裝設計、數碼、影像、動漫等各個領域，通過專題展覽、公開講座、學術論壇、交流活動、設計教育等方式，引進國內外設計理念，展示最新設計思潮，發掘和培養藝術設計人才。

宗白華在《美學散步》中曾說，文藝站在道德和哲學旁邊並立而無愧，它的根基深深地植在時代的技術階段和社會政治的意識上面，它要有土腥氣，要有時代的血肉……指示着生命的真諦，宇宙的奧秘。

創作亦如此，如果把創作視為一種溝通，作品應當呈現態度與觀點，應流露出創作人情感人性和人格，映現當下的世界與時代精神。當我們把目光停留在今天、周遭，我們仍能感受到一股湧動不息的精神力量，它以深雋的目光，關注着我們和我們生活的世界，它孤立絕緣，以喚醒沉睡的意識，帶出生命的啟示。

活躍於香港創作界的又一山人（黃炳培），從廣告創意、設計、攝影、錄像，到以「社會義工」的身份參與不同領域的創作三十年，其間先後際遇三十位志同道合的創作人。他們彼此心靈相照，堅持以個人價值與理想訴諸社會；他們跨越領域的間隔，以作品互訴心襟，開啟了一次讓人心生感動的對話。

what's next 30×30 創意展以三十年三十人為線，通過「社會」、「理想國」、「時間‥生命」三個主題呈現這一漫長的對話，以傳遞這些創作人對自我與社會的認知，對自然與生命的態度，以窺視創作背後的價值觀，以引發我們新的思考‥what's next?

華‧美術館 /

序／深圳展覽　　華‧美術館

心包太虛、自由自在

創作人創意無限，乃理所當然之事。但能夠與三十個業界翹楚進行個別互展和心靈對話的創作人，世間又會有幾個？這樣看來，本書絕對是個原創性的大突破。

之所以有這樣一個別開生面的原創性突破，我認為是跟作者多年來的精進修行及心靈感悟有關的。我所認識的又一山人是個非常認真、非常精進的修行人，並且能夠把佛法很自然地融入到自己的生活和創作中去。

大家可能記得：又一山人近年經常穿着一件自己設計的T恤，前面寫着「未來」兩個字，後面則寫着「過去」兩個字，十分創意又生動地提醒我們要活在當下。

我還記得又一山人多年前創作的一件展品：一塊很普通的壁報板，展題是《本來無一物》。試想想：壁報板上每天或每週都可能會有人貼上新的告示，又會把舊的、過時的告示拿下來。在不同的時間裏，壁報板會展示不同的內容。這和我們生活的社區乃至整個地球其實並無兩樣。不同的時間，或不同的時代，同一個地點會像個舞台一樣陸續上演不同的劇目。一套戲演完了，又會有新戲接着上演。人生也像舞台那樣，不時更換，不時變化，這正正就是佛教所說的「無常」。曾幾何時，地球的主人曾經是恐龍，

李焯芬

一九四五年出生，為著名專業地質工程師及水利專家。曾任香港大學專業進修學院院長，現為香港大學專業進修學院副校長。及香港大學土木工程系講座教授，兼任香港中華文化促進中心理事會主席及香港大學饒宗頤學術館館長。李氏熱心社會事務，常參與慈善團體並投身義務工作。二零零五年獲頒授銀紫荊星章。身為佛教徒的李教授曾撰寫多部暢銷心靈小品，包括：《心無罣礙》、《活在當下》、《輕安自在》等。

序

李焯芬

如今是自稱為萬物之靈的人類。又一山人用一塊簡單的壁報板，點出了「無常」這個顛破不滅的真理。

這兩個例子，反映了又一山人對佛法證悟的深度，與及佛法對其生活和創作的影響。正如一行禪師所言，佛法能讓人從種種執着的桎梏中解放出來，從而得到一個真正自由自在的心靈。對一個創作人來說，有個自由自在的心靈，就能有無限的創意。這也是一行禪師大批詩歌創作靈感的泉源。有個自由自在的心靈，人就更能圓融無礙，像星雲大師所說的「心包太虛」，能包容別人、包容一切。這本書記錄了作者與三十位著名的創作人和藝術家的個別互展、作品對比，和心靈對話。藝術界的朋友們都不難明白，這在藝術界極為稀見；如非絕後，恐怕也是空前了。許多成名的藝術家往往會認為自己的作品是最好的。如非有個廣大的包容心，這種互展和對比實在難以做到。

我為又一山人在精進菩提行中所達到的境界而由衷高興。what's next? 展望將來，當然是更徹底的證悟，更多讓人讚嘆不已和欣喜莫名的優秀作品了。

李焯芬 /

目錄

社會　理想國　時間：生命